|男|声|卷|

西方音乐剧曲集

周映辰 编著

北京大学出版社
PEKING UNIVERSITY PRESS

图书在版编目（CIP）数据

西方音乐剧曲集. 男声卷 / 周映辰编著. —北京：北京大学出版社，2015.1
ISBN 978-7-301-24822-5

Ⅰ. ①西… Ⅱ. ①周… Ⅲ. ①男声—音乐剧—歌曲—西方国家—选集
Ⅳ. ①J652.4

中国版本图书馆 CIP 数据核字（2014）第 216838 号

书　　　名：	西方音乐剧曲集（男声卷）
著作责任者：	周映辰　编著
责 任 编 辑：	胡　雯
标 准 书 号：	ISBN 978-7-301-24822-5/J·0614
出 版 发 行：	北京大学出版社
地　　　址：	北京市海淀区成府路 205 号　100871
网　　　址：	http://www.pup.cn
新 浪 微 博：	@北京大学出版社
电 子 信 箱：	zpup@pup.cn
电　　　话：	邮购部 62752015　发行部 62750672　编辑部 62752032
	出版部 62754962
印 刷 者：	北京大学印刷厂
经 销 者：	新华书店
	787 毫米×1092 毫米　16 开本　11.75 印张　224 千字
	2015 年 1 月第 1 版　2015 年 1 月第 1 次印刷
定　　　价：	36.00 元

未经许可，不得以任何方式复制或抄袭本书之部分或全部内容。
版权所有，侵权必究
举报电话：010-62752024　电子信箱：fd@pup.pku.edu.cn

前　言

我国的音乐剧专业教学始于 20 世纪 90 年代末。经过三十多年的发展，现已有十多所主要的音乐院校、戏剧院校、综合性院校开设了音乐剧专业。在这一形势下，音乐剧教材的建设成为学科建设中的重要环节，符合当前教学需求的、高质量的曲集类教程更成为专业教学群体的迫切需要。

北京大学是中国高等院校音乐教育的发源地。20 世纪 20 年代的"北京大学音乐传习所"荟集了萧友梅、杨仲子、王露、刘天华等音乐家，这是中国现代意义上的专业音乐教育的发端，北京大学也由此成为中国现代高等音乐教育的中心，培养出以谭淑真、吴伯超、冼星海为代表的众多杰出音乐人才。作为"北京大学音乐研究会"成员的黎锦晖，被誉为中国流行音乐的奠基人和中国音乐剧的鼻祖，他创作的儿童剧被公认为中国最早的音乐剧。

在新世纪经济全球化、学科综合化的发展背景下，艺术与科学、人文、文化产业有着更加紧密的联系。音乐剧是综合性极强的艺术门类，需要文学、音乐、舞蹈、舞美以及艺术管理与市场运作等各方面的合作。北京大学有多学科优势，音乐学与艺术学、人类学、文学、历史学等学科结合紧密，为音乐剧研究提供了有利的支持。北京大学民族音乐与音乐剧研究中心根据教学与创作的需要，制定了"音乐剧人才培养计划"，设立"北京大学音乐剧公益课堂""北京大学国际音乐剧大师班"等音乐剧教学项目，长期聘请美国百老汇一线的音乐剧演创人员参与科研创作、进行现场教学，并与中国音乐剧领域的专家学者进行深入的对话和交流。在中美专家学者的共同支持下，北京大学民族音乐与音乐剧研究中心充分吸收西方音乐剧的教学与科研成果，将音乐剧的艺术形式与中国文化艺术相结合，致力于中国原创民族音乐剧的研究与创作。在此基础上，2013 年北京大学开始招收音乐剧方向的研究生，旨在为中国音乐剧的创作与研究培养高端人才。

此次出版的音乐剧系列教材，就是我们对多年来音乐剧教学、研究、创作经验的总结，也是对国内现有的音乐剧教材的更新、补充与校正。它既是北京大学自身学科建设乃至整个音乐剧学科建设的需要，也将满足专业群体和广大音乐剧爱好者的学习需求。

本套曲集的编写历时两年，编写的思路主要有以下三点：

一、更新音乐剧曲目。曲集分为中国音乐剧男声卷（共26首）、中国音乐剧女声卷（共26首）、西方音乐剧男声卷（共25首）与西方音乐剧女声卷（共25首）。每册曲集中，我们大量替换了曾出版的曲目，特别是在中国音乐剧两卷曲集中加入了《咏蝶》《大红灯笼》与《曹雪芹》等新近创排的音乐剧中的唱段。

二、重新编配钢琴伴奏乐谱。对一些未公开出版的作品，我们在编辑过程中，在声乐旋律线条的基础上重新编配了钢琴伴奏乐谱，或根据演出音频和视频重新编配制作了曲谱。

三、增加剧目介绍、乐曲分析和演唱提示。每首曲目分别从音乐剧的内容、乐曲的形式和演唱的技巧等方面进行了介绍和讲解。它有助于人们对作品的理解，对演唱者和研究者来说是尤其必要的。

我们相信，曲集的出版不仅能对音乐剧的专业教学提供切实的帮助，也将对音乐剧的理论研究产生积极的意义。

最后，谨向在教材编写与出版过程中付出大量时间的张国江、刘楠、陈方圆和朱诗旖等同仁表示真诚的感谢，向两年多来在研究与编辑工作中给予我们支持和帮助的老师们、朋友们表示衷心的感谢。

周映辰
2014年3月26日

目 录

我的口袋空荡荡(选自音乐剧《波吉和贝丝》)……………………………… 2

我可以写本书(选自音乐剧《帕尔·乔伊》)……………………………… 10

好一个美丽的早上(选自音乐剧《俄克拉荷马》)……………………………… 16

堪萨斯城(选自音乐剧《俄克拉荷马》)……………………………… 24

我中意的新娘(选自音乐剧《安妮,拿起你的枪》)……………………………… 32

一个迷人的夜晚(选自音乐剧《南太平洋》)……………………………… 37

你一定要细心教导(选自音乐剧《南太平洋》)……………………………… 43

在你居住的街坊(选自音乐剧《窈窕淑女》)……………………………… 48

奇迹就要出现(选自音乐剧《西区故事》)……………………………… 57

我要的就是那女孩(选自音乐剧《吉普赛》)……………………………… 67

光阴似流水(选自音乐剧《屋顶上的小提琴手》)……………………………… 73

无路可走(选自音乐剧《约瑟夫和神奇的梦幻彩衣》)……………………………… 78

伊洛特王的歌(选自音乐剧《耶稣基督万世巨星》)……………………………… 84

头晕目眩(选自音乐剧《芝加哥》)……………………………… 93

比利·麦考尔的叙事歌(选自音乐剧《猫》)……………………………… 101

繁　星(选自音乐剧《悲惨世界》)……………………………… 108

带他回家(选自音乐剧《悲惨世界》)……………………………… 113

完成画作(选自音乐剧《星期天与乔治在公园》)……………………………… 118

夜的音乐(选自音乐剧《剧院魅影》)……………………………… 128

为什么?上帝啊!(选自音乐剧《西贡小姐》)……………………………… 135

爱改变着一切(选自音乐剧《爱情面面观》)……………………………… 145

眼见为实(选自音乐剧《爱情面面观》)……………………………… 150

最伟大的明星(选自音乐剧《日落大道》)……………………………… 158

假如我爱不了她(选自音乐剧《美女和野兽》)……………………………… 164

享乐人生(选自音乐剧《女巫》)……………………………… 173

波吉和贝丝

剧目介绍：

《波吉和贝丝》(*Porgy and Bess*,又译《乞丐与荡妇》)，讲述了发生在美国黑人区鲇鱼街一对黑人青年男女波吉与贝丝凄美的爱情故事。当时一群人在赌博，残疾的波吉赢了钱，后来赌徒们打起架来，克劳恩打死了罗宾，善良的波吉收留了克劳恩的情妇贝丝，二人从此一起生活。后来，贝丝被躲起来的克劳恩劫走，数日后，贝丝回家，但一直神志不清，在波吉的护理下才得以康复。克劳恩又来骚扰贝丝，被波吉杀死，波吉因此被捕，贝丝也被毒贩拐去为娼。波吉因证据不足获释出狱，寻找贝丝的下落，期待着贝丝的归来。作曲家格什温使用大量黑人音乐素材，融入爵士、布鲁斯、黑人灵歌、拉格泰姆等元素。

编　　剧：杜博斯·黑沃德（DuBose Heyward）
作　　曲：乔治·格什温（George Gershwin）
作　　词：杜博斯·黑沃德（DuBose Heyward）
导　　演：鲁本·玛慕莲（Rouben Mamoulian）
首演时间：1935年9月30日
首演地点：美国波士顿科伦纳尔剧院

我的口袋空荡荡
I Got Plenty O' Nuttin'
(选自音乐剧《波吉和贝丝》)

〔美〕杜博斯·黑沃德 词
〔美〕乔治·格什温 曲

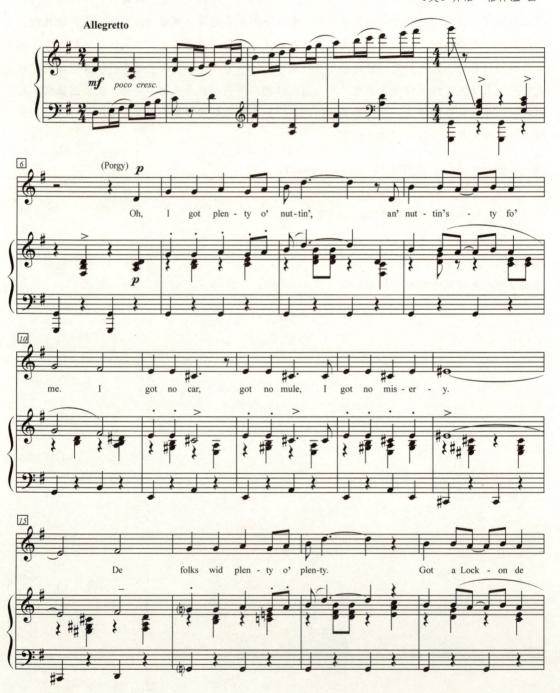

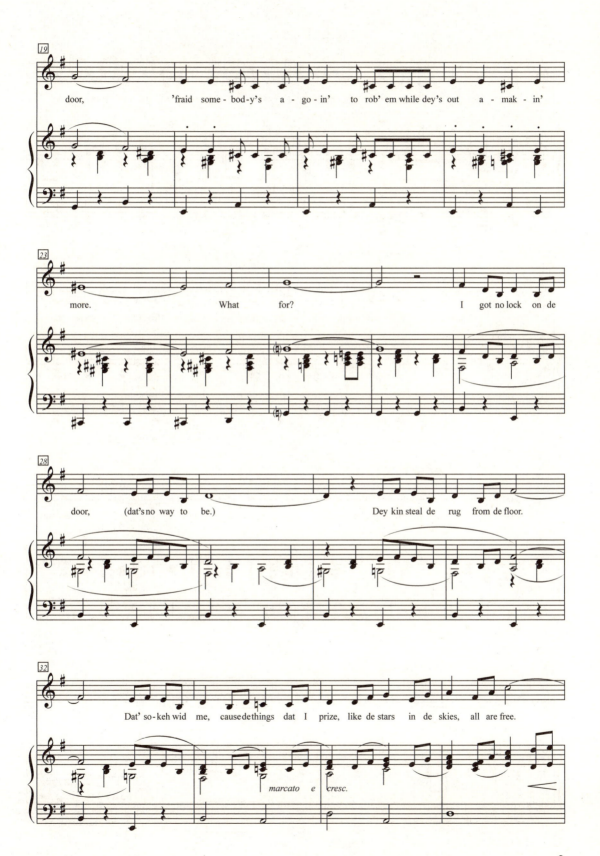

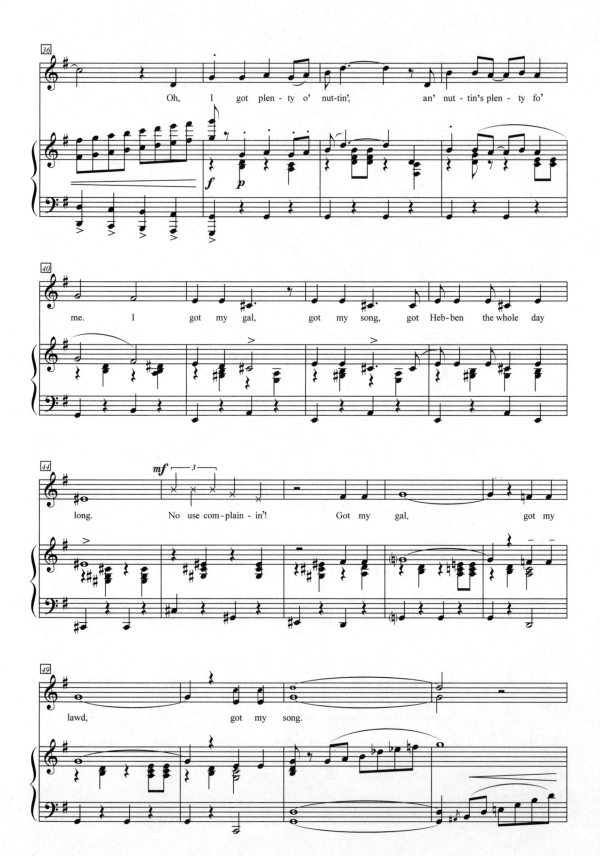

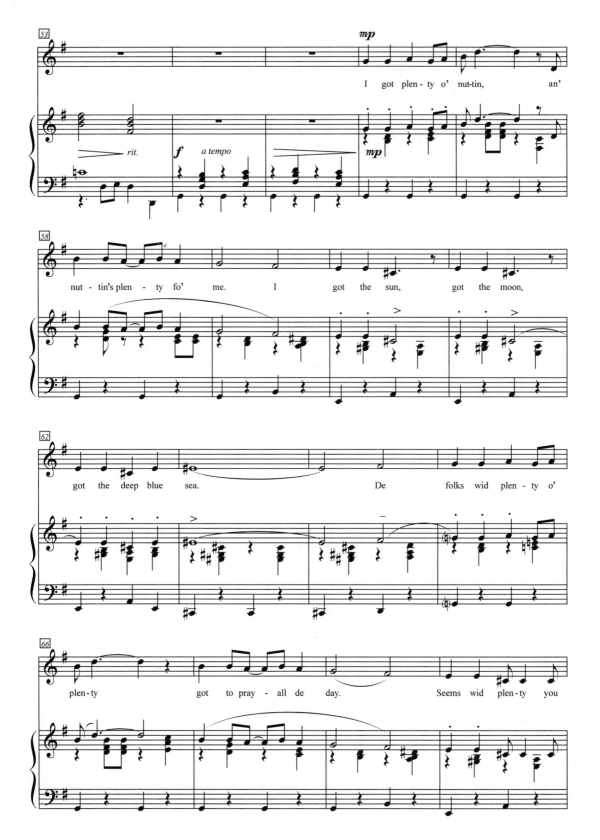

曲目介绍与分析：

　　这是一部反映美国黑人生活的音乐剧，作品中使用了很多黑人方言，音乐运用很多黑人音乐元素，爵士风格强烈。

　　此曲源于非洲的班卓琴歌，作品为再现单二部曲式，引子为 ×××　××× 的音型，旋律级进上行进行，不断推动乐曲情绪发展。第一部分（第6—55小节）中，A段（第6—26小节）使用了大量切分、附点节奏，使乐曲摇摆不定。B段（第27—55小节）音乐与A段形成对比，变得较为稳定，但在第45小节处加入人物念白，用三连音的节奏形式表达，为乐曲增添亲切感；第36小节处伴奏声部使用八度级进进行，将乐曲推向高潮，很快便弱下来，形成戏剧性冲突。此曲调性不稳，和声变化较多，且多和弦外音，使乐曲更加生动、活泼。

　　这首乐曲是男主人公波吉的唱段，叙事性强。A段描述他虽然物质上并不富有，但却很快乐，音乐也比较随性，与歌词情绪相吻合，反映了波吉知足常乐的天真性格；B段描写波吉并非对事物漠不关心，他的精神世界很充实，因为他有歌唱、有信仰、有爱情……音乐也更为坚定、果断。

演唱提示：

　　该曲情绪欢快，即兴性强，在演唱时注意不要太拘谨，可随性地唱。乐句与乐句间连接紧密，演唱中不要出现明显的断句。特性音型的附点与切分节奏是风格把握的关键所在，要处理妥当。第45小节与第104小节处的念白要说得坚定、有力，之后的长音时值要饱满，把韵味唱出来。

帕尔·乔伊

剧目介绍：

 《帕尔·乔伊》（Pal Joey，又名《酒绿花红》或《老友乔伊》），取材于约翰·欧哈拉的同名小说。该剧讲述了风流倜傥的歌舞演员乔伊的故事。20世纪30年代晚期，能歌善舞的乔伊在一家二流夜总会做实习主持人，并排练自己的节目，他梦想拥有自己的夜总会。一次偶然的机会，他与合唱队女孩琳达在一家宠物店外相遇，一见倾心。但同时，已婚的富婆维拉·辛普森来到夜总会，对乔伊表现出极大的兴趣。最终维拉从夜总会接走了乔伊并帮助他成立了自己的夜总会。琳达偶然听到格雷迪斯和洛厄尔密谋使用乔伊签署的合约来敲诈维拉，她与维拉联手帮助乔伊避免了麻烦。最终，乔伊与琳达再次在宠物店外相遇，琳达邀请乔伊去她家与她父母共进晚餐，乔伊拒绝了她的邀请。

编　　剧：约翰·欧哈拉（John O'Hara）
作　　曲：理查德·罗杰斯（Richard Rodgers）
作　　词：洛伦茨·哈特（Lorenz Hart）
导　　演：乔治·艾博特（George Abbott）
首演时间：1940年12月5日
首演地点：美国百老汇剧场

我可以写本书
I Could Write a Book

（选自音乐剧《帕尔·乔伊》）

〔美〕洛伦茨·哈特 词
〔美〕理查德·罗杰斯 曲

曲目介绍与分析：

 《我可以写本书》是音乐剧《帕尔·乔伊》的著名选段。该曲是第一幕主人公乔伊遇到琳达时示爱的一首歌曲。歌曲风格轻松、愉悦，带有爵士乐的典型特征：旋律中采用布鲁斯音（降三音、降七音），又有很多可动音级（如升二级、升四级）；大量使用七和弦，多见大、小七和弦或者减七和弦；配器上多用管乐。

 从曲式结构上分析，这首歌曲由两个并列的段落A‖: B :‖组成。A段由四句构成，结构为6+6+4+4，前两个乐句完全重复，均由四小节主体加两小节的附属部分构成，这种安排打破乐段结构的规整性，使音乐听起来更加自由。该段在♭A大调上开始，但调性变换频繁，多向下属方向转调。

 B段（第25—40小节）多使用进行式低音、三连音节奏，是爵士乐中的拉格泰姆风格。与A段相比，B段旋律起伏较大。结构上，B段由三个乐句构成，重复一次。第一次出现结束在属和弦，重复时完满终止。与A段相同，B段依然是不规整乐段。第一句弱起开始，结构为6 + 2。二、三句为规整的4句。第二句和声在下属方向上进行，停在属和弦上，但低音为Ⅲ级，因此，第三句在下放四度上开始模进一遍，结束在属和弦上。重复A段时，第三句使用一段下行旋律结束在主和弦上。

演唱提示：

 该作品为爵士乐风格，演唱时要求音色要厚重，有磁性，声音要松弛有弹性，多使用胸腔共鸣，基本上不过分追求使用头腔共鸣。A段旋律起伏不大，注意节奏律动。B段由弱起开始，演唱时要注意强弱拍位置颠倒，形成反拍节奏。体现出爵士乐晃晃悠悠、飘忽不定的游移感。因此演唱者要自由地处理乐谱，加入即兴的改变，比如第26小节连续的乐谱上四分音符可以处理成切分，第41小节的两个二分音符，可以处理成附点。歌舞场面的烘托下，演唱时要注意调动愉悦的情绪。

俄克拉荷马

剧目介绍：

　　音乐剧《俄克拉荷马》(Oklahoma)是根据里恩·瑞格斯的戏剧《绽放的紫丁花》(Green Grow the Lilacs)改编。故事发生在20世纪初期美国西部动荡的俄克拉荷马地区，剧中讲述的是一个漂亮的农村姑娘劳瑞和两个追求者——牛仔科里与农夫加德的爱恨情仇，这实际上也正反映了当时社会中的阶级矛盾，《俄克拉荷马》是一部现实主义音乐剧，开启了美国现代音乐剧的开端。

编　　剧：里恩·瑞格斯（Lynn Riggs）
作　　曲：理查德·罗杰斯（Richard Rodgers）
作　　词：奥斯卡·汉默斯坦二世（Oscar Hammerstein II）
导　　演：鲁本·玛慕莲（Rouben Mamoulian）
首演时间：1943年3月31日
首演地点：美国纽约西44街圣詹姆斯剧院

好一个美丽的早上
Oh, What a Beautiful Morning

（选自音乐剧《俄克拉荷马》）

〔美〕奥斯卡·汉默斯坦二世 词
〔美〕理查德·罗杰斯 曲

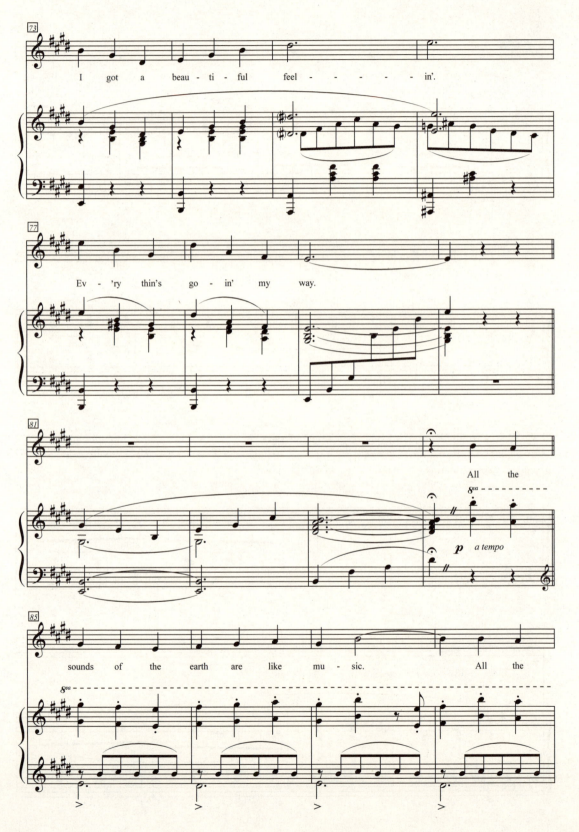

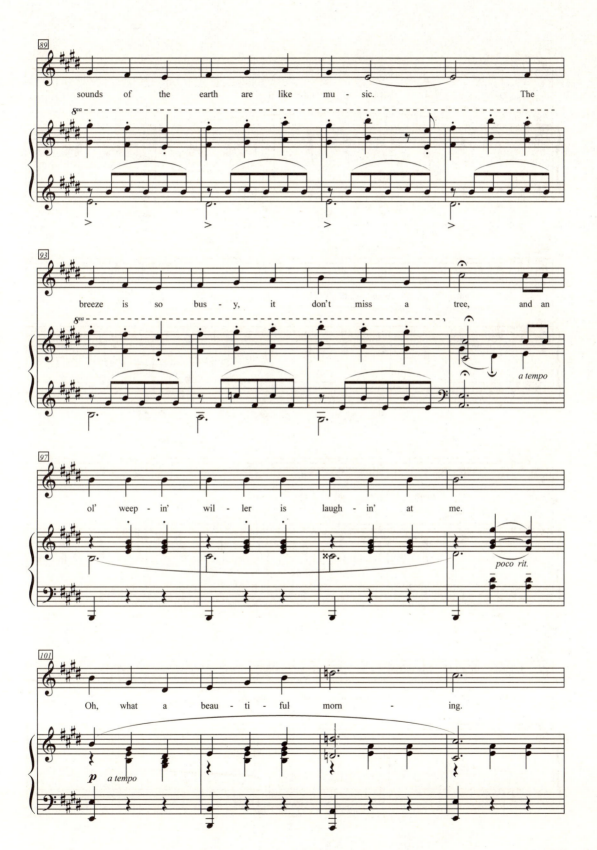

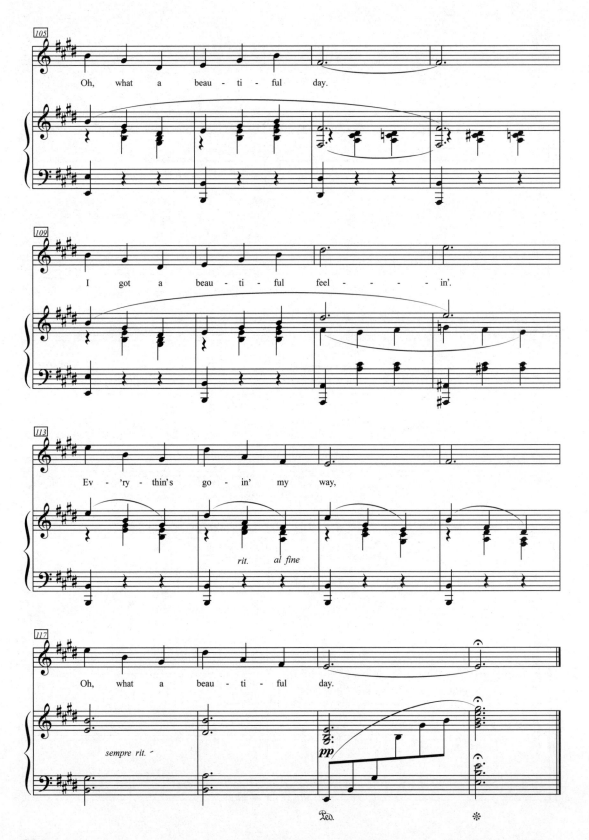

曲目介绍与分析：

 《好一个美丽的早上》是音乐剧的开篇曲，是该剧中的男主人公科里的选段，展现了一幅俄克拉荷马地区的田园风情图画，气氛温馨，音乐清新而明快。男主角科里是一个英俊、开朗的年轻牛仔，作品塑造出他机智而乐观的正面形象。

 乐曲是并列单二部曲式结构，采用了分节歌的形式。体现了整体统一与局部变化的特点，A、B段分别演唱三次，伴奏声部不同。A段的三段歌词分别描绘出牧场的美丽风景，旋律多使用级进，并采取开放性终止，将祥和的景色呈现出来；B段旋律多三度跳进，抒发主人公的欢快心情，与歌词相呼应。乐曲主要在E大调上呈现，和声干净、简洁，织体形态以柱式和弦为主，多以Ⅰ-Ⅴ、Ⅰ-Ⅳ-Ⅴ的和声进行，烘托出农场清晨祥和、清新的气息，体现了男主人公开朗而单纯的性格。

 该曲仿佛音画般在清新的伴奏中拉开帷幕，引子部分（第1—12小节）的钢琴伴奏多颤音，如同阵阵鸟鸣打破拂晓的宁静，节奏为4/6拍，自由而抒情；第一次陈述（第12—44小节）节奏改为3/4拍，富有生活气息；其中A段（第12—28小节）为无伴奏演唱，音乐十分轻柔，B段（第29—44小节）具舞蹈性；第二次陈述段（第44—84小节）情感得以升华，与第一次陈述情绪产生对比，这种感情一直持续到第三次陈述（第84—120小节），使用八度跳音伴奏与连奏相结合。结尾时渐慢、渐弱，在温柔的氛围中结束全曲。

演唱提示：

 作品的整体风格为温馨、轻快，演唱时要把握好这种情感基调，气息要均匀、平稳。A段要尽可能地柔和；B段要把主人公欢快的情绪唱出来，第60小节处的重复音不能生硬，要轻巧。各部分的情绪变化要体现出来，第二部分整体情感要加强。

堪 萨 斯 城
Kansas City

(选自音乐剧《俄克拉荷马》)

〔美〕奥斯卡·汉默斯坦二世 词
〔美〕理查德·罗杰斯 曲

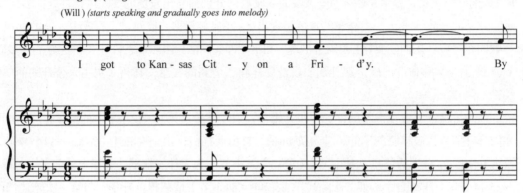

曲目介绍与分析：

《堪萨斯城》是威尔的唱段，描述了威尔去堪萨斯城的见闻与感受，语言质朴、形象，乐曲旋律轻松、欢快，幽默感十足，展示出一个单纯、开朗，对新鲜事物充满好奇心的牛仔形象。

《堪萨斯城》是一首单二部曲式结构的分节歌，分为主歌A段（第1—36小节）、副歌B段（第37—84小节）。在A段中，首句使用了上扬的旋律，调动起观众的情绪。第17—22小节使用了平行六和弦，在第23小节到达属和弦，旋律结合歌词娓娓道来，烘托出一种轻松、愉悦的气氛，表现出威尔游堪萨斯城的激动心情。B段使用八度级进进行，凸显口语化，但偶尔会使用八度跳进（如第62小节），增强俏皮感。乐曲在结束时不断推动情绪，最后一个音到达全曲最高点（小字二组A音），使用属九和弦到主和弦的终止式结束全曲。

乐曲的旋律音调设计得简约、清晰，核心音调围绕上、下行音阶级进展开；节奏同样精简，多使用 × ×× × 的节奏型，并且贯穿全曲，是核心节奏；乐曲是6/8拍，叙事性增强。简洁的作曲手法衬托出威尔单纯、质朴的人物性格，歌词内容丰富，为观众呈现出一幅幅鲜活的堪萨斯城景，唱出西部牛仔对新鲜事物充满好奇的心情。

演唱提示：

该曲旋律与节奏并不复杂，较易掌握，但要注意如第38小节、第46小节等处的大跳，音准应准确。该曲以近似于哼唱的方式拉近观众的亲切感，注意把握在轻松、愉悦的情绪中威尔的兴奋之情。曲终达到乐曲的高潮，最后的高音要唱够时值，要唱稳、唱坚定。

安妮，拿起你的枪

剧目介绍：

　　《安妮，拿起你的枪》(Annie Got Your Gun)是20世纪40年代美国乡土音乐剧的代表作，讲述的是一个"爱情与好胜心"的故事：姑娘安妮以射击比赛为生，她精湛的枪法引起了巴法罗·比尔的注意，后来安妮加入了他的西部旅行表演团。在那里，她爱上了傲慢的射击手弗兰克·巴特勒。她的到来使弗兰克相形见绌，极大地挫伤了弗兰克男人的自尊。为了接近心上人，安妮接受了担任弗兰克助理的工作，弗兰克逐渐认识到这个非凡女子的射击天赋。与此同时，巴法罗的"狂热西部"演出受到了帕维尼·比尔的"远东演出"的威胁和挑战。为了挽回损失，巴法罗和他的经理查理决定说服安妮狠狠将弗兰克打败。自尊心受挫的弗兰克毅然离开了"狂热西部"而加入"远东演出"，安妮则陷入了"失恋"的痛苦中。

　　受到富商的资助，整个欧洲的巡回演出成为安妮独占鳌头的射击表演，安妮捧回了许多奖章。帕维尼·比尔趁机提出为"狂热西部"举行盛大的庆功会，实际上是预谋将两个表演团合并。安妮和弗兰克再次相遇，两人互诉爱慕之情，但安妮不能接受他的自负与傲慢，决定再次向他发起挑战。人们劝说安妮应该输掉比赛以赢回弗兰克的心，并"好心地"在比赛中做了手脚，使安妮输掉了比赛。最后，安妮为了爱情而放下了好胜心，决定彻底放弃比赛。弗兰克得知真相后，也彻底卸下了自己骄傲的面具，将荣誉真诚地献给了安妮。两个演出团最终成功合并。

编　　剧：艾尔文·伯林（Irving Berlin）
作　　曲：艾尔文·伯林（Irving Berlin）
作　　词：艾尔文·伯林（Irving Berlin）
导　　演：乔什华·罗干（Joshua Logan）
首演时间：1946年5月16日
首演地点：美国纽约帝国剧院

我中意的新娘
The Girl That I Marry
（选自音乐剧《安妮，拿起你的枪》）

〔美〕艾尔文·伯林 词曲

曲目介绍与分析：

　　这是剧中枪手弗兰克的唱段。在和安妮一起工作的过程中，弗兰克情不自禁地爱上了射击天才安妮，但他还是一直表示自己的梦中情人应该是身着长裙、散发迷人香水味的淑女。

　　乐曲在♭B大调上，由三个材料相同的乐句构成，为单一部曲式结构。8个小节的前奏后开始了乐曲的第一个乐句，它包含16个小节，以主调的半终止结束，和声停在属七和弦上；第25—40小节是乐曲的第二个乐句，作曲家以相同的半终止式来结束这一乐句，但与第一乐句不同的是，作曲家在终止式中运用了半音经过音和跳进辅助音，带来和声音响上的细微差别；第三乐句仅有8小节，与常规不同的是，作曲家在这里将结束和弦处理为六和弦的形式，在音响上不像原位和弦那样稳定，但这正是对主角内心世界的最好刻画，表现出他"期待中意女孩做他新娘"的期盼之情。这些乐句都十分方整，十分符合圆舞曲体裁的乐句特点，这正是作者在设计上的巧妙之处；而就小节数来看，其中的对称设计（8小节、16小节、16小节、8小节）也不言而喻，这或许是作曲家将第三乐句减缩为8小节的原因之一。

演唱提示：

　　乐曲采用了圆舞曲的节奏形式，应以中速优美地演唱。演唱时，每个乐句结束前的换气处理的要尽量隐蔽，不能给听众中断的感觉，以保持乐句整体的连贯性。

南 太 平 洋

剧目介绍：

 《南太平洋》(South Pacific)取材于詹姆斯·艾伯特·米歇勒的短片小说集《南太平洋往事》。讲述了"二战"期间在南太平洋战场美军驻扎地发生的爱情故事。美国女军官内莉少尉与年长自的法国人埃米尔相爱。但内莉十分介意埃米尔前妻是岛上的土著女子，并留下了两个孩子。她决定拒绝埃米尔的求婚。同时，美国军官凯尔布爱上了岛上的土著女孩，也因对方的土著身份心存芥蒂。遭到内莉拒绝的埃米尔决定协助凯尔布完成战争任务。凯尔布在任务中牺牲，使内莉意识到生命的短暂。她决定克服种族歧视，两个相爱的人终于走到了一起。

编 剧：奥斯卡·汉默斯坦二世(Oscar Hammerstein II)、乔什华·罗干(Joshua Logan)
作 曲：理查德·罗杰斯(Richard Rodgers)
作 词：奥斯卡·汉默斯坦二世(Oscar Hammerstein II)
导 演：乔什华·罗干(Joshua Logan)
首演时间：1949年4月7日
首演地点：美国百老汇贝拉斯科剧院

一个迷人的夜晚
Some Enchanted Evening

（选自音乐剧《南太平洋》）

〔美〕奥斯卡·汉默斯坦二世 词
〔美〕理查德·罗杰斯 曲

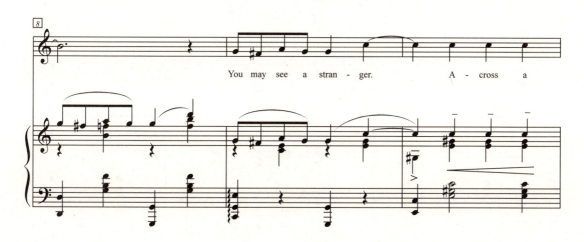

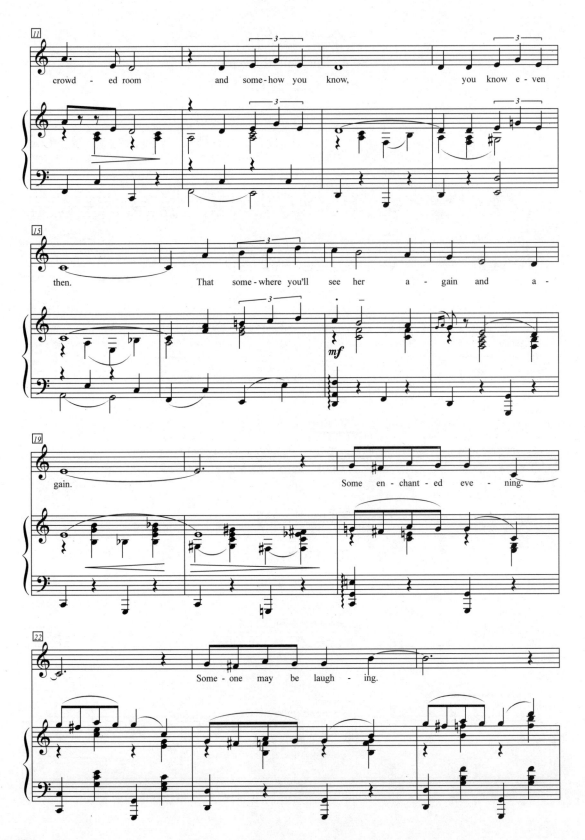

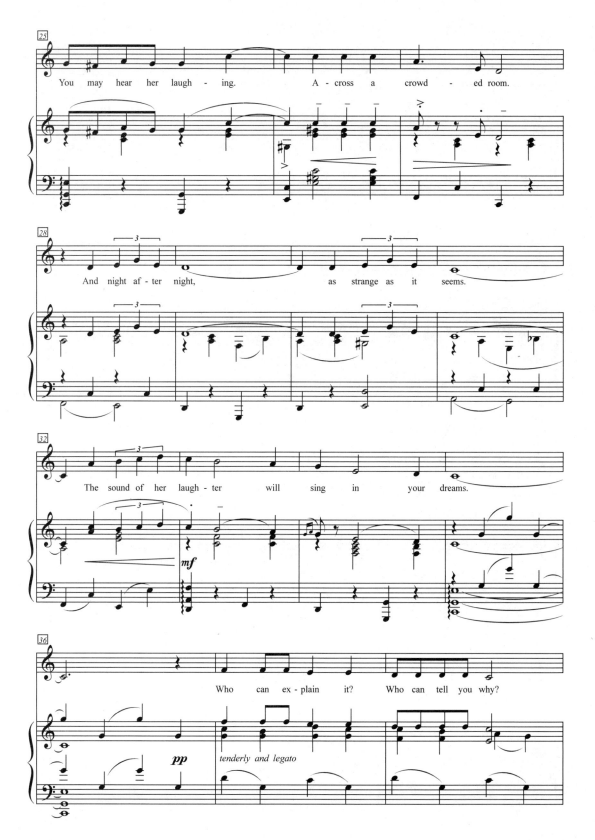

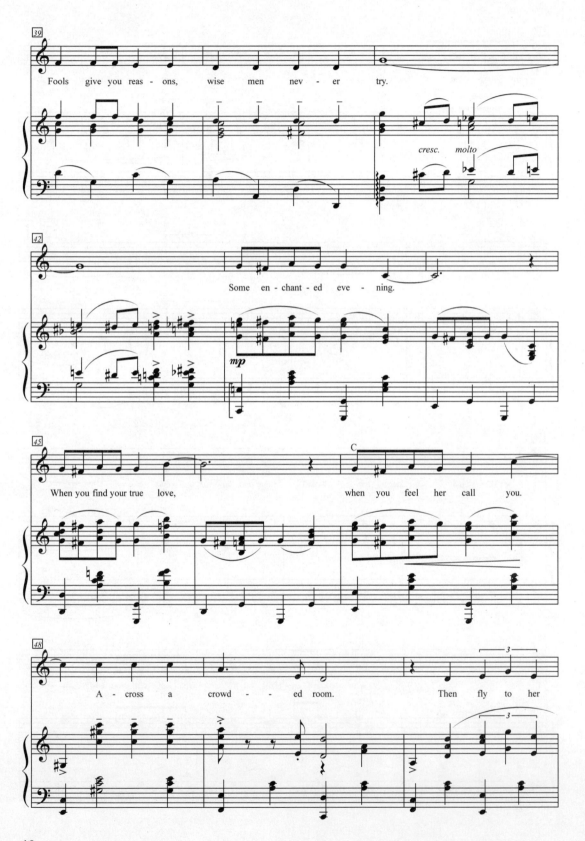

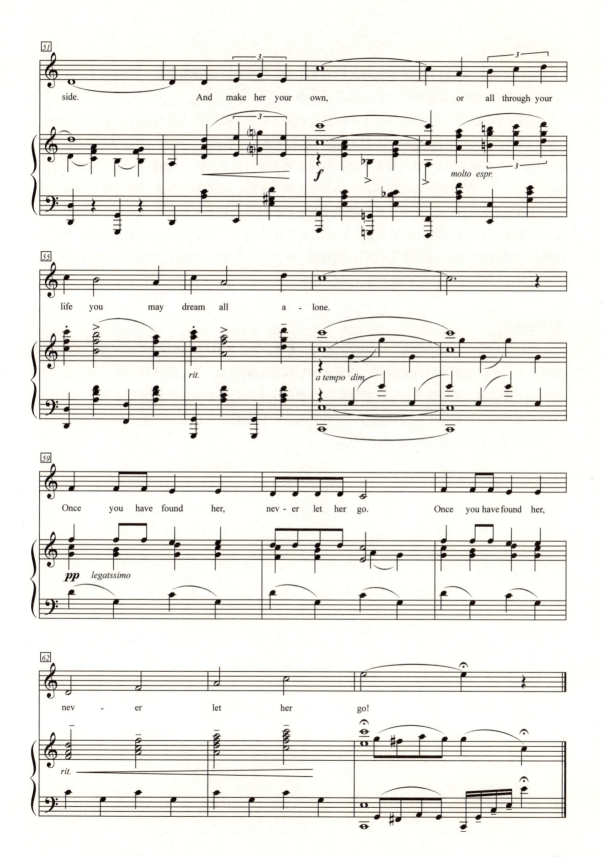

曲目介绍与分析：

　　《一个迷人的夜晚》是埃米尔的爱情音乐主题。作为剧中的音乐主题，它出现过三次。第一次是埃米尔向内莉表达爱慕，第二次是两人热恋，第三次是剧终。

　　该曲质朴而深情，伴奏声部基本采用柱式和弦，烘托了夜晚的沉静与安详。乐曲结构为：A—A—B，在C大调进行，由一个材料发展、重复构成。音乐统一、连贯、气息绵长。A段（第5—19小节）出现在第4小节的前奏之后，由两个同头乐句构成，第一句4小节，第二句扩充至12小节，音乐第一次展开。该段在第18、19小节完满终止后，在第20小节进入重属导七与低音的属音形成复合功能和声，加剧了音响的紧张度。第二段开头以主和弦叠入，使两个段落完美衔接。A段第二次出现在第21—36小节，完满终止之后又有6小节的补充，同时承担连接功能。A段第三次出现在第43—56小节，音乐达到高潮。尾声第57—62小节则采用连接部分的材料，结束在光明的C大调上，表现了对美好生活的憧憬。

演唱提示：

　　作品歌词质朴，乐句连绵，词曲融合得天衣无缝，情感基调积极进取、充满希望。演唱者要注意体会三个段落的不同情感层次，以及先抑后扬的旋律特征。第一段娓娓道来，深沉而庄重；第二段力度加强，情绪激动；第三段演唱时要表现出主人公把握美好爱情的坚定决心。细节上，演唱者要注意旋律进行中的升4级音和6级音对属音的环绕装饰，这造成音乐上的神秘感，也同样体现了主人公内心对爱情的一丝担忧。

你一定要细心教导
You've Got to Be Carefully Taught
（选自音乐剧《南太平洋》）

〔美〕奥斯卡·汉默斯坦二世 词
〔美〕理查德·罗杰斯 曲

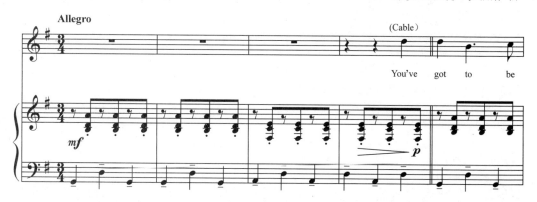

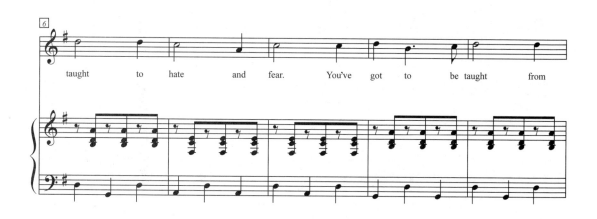

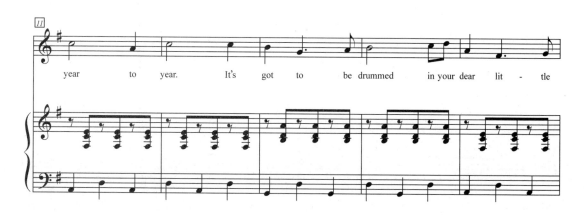

曲目介绍与分析：

　　《你一定要细心教导》是音乐剧《南太平洋》中最有争议的一首歌曲。剧中第二幕，内莉因为无法接受埃米尔两个孩子的母亲是岛上的土著居民，再次拒绝了他。中尉凯尔布借这首歌唱出了整部音乐剧的核心矛盾：种族歧视问题。

　　歌曲在凝聚着紧张气氛的背景中开始，表现了尖锐的矛盾冲突。整首歌曲的旋律由一个动机重复、模进、发展而来。三拍子、弱起、附点音符，让这首曲子充满了不稳定感，表现了凯尔布内心的激动。歌曲的主体部分A段（第5—36小节），由四个乐句构成，重复一次。结束时旋律上导音到主音的进行使旋律声部获得了完满的收束。但和声上，乐段两次都是由Ⅱ级到主和弦构成的变格终止，没有完满的终止感。正因如此，从第38小节开始，歌曲进入了一个长达20小节的补充。这一部分中，和声主要在下属功能上持续，第44小节由一个重属导七和弦引入完满终止。但旋律在A段音乐动机的基础上，有所发展。动机的节奏型保持不变，旋律由三度跳进扩展为五度跳进。因此在听觉上，这里又有了新的发展，并推动音乐到达高潮。

演唱提示：

　　这首歌曲演唱上没有什么技术难度，关键是情绪的把握。中尉凯尔布目睹内莉无情地拒绝了埃米尔；对于内莉的痛苦之处，他感同身受——他厌恶自身教养中深入骨髓的种族歧视观念，但又无法摆脱。开始歌唱时，他压抑着自己的愤怒，但情感最终在乐段终止后，歌唱即将结束时爆发。细节上，第50、51小节的上四度跳进是全曲的高潮点，要注意气息的支撑。

窈窕淑女

剧目介绍：

音乐剧《窈窕淑女》(*My Fair Lady*)是根据萧伯纳的剧本《卖花女》改编，其中的女主人公是一位长得眉清目秀但家境贫寒、讲话粗俗的卖花女伊莱莎，她的口音引起了语言学教授希金斯的注意，希金斯与他的朋友皮克林上校打赌他是否能够将伊莱莎训练成为气质高贵、谈吐不凡的窈窕淑女。通过希金斯的一番严格调教，不断纠正着伊莱莎的英语发音，并叫她学习淑女所具备的各种礼仪等等。伊莱莎聪明伶俐，学得很快，希金斯教授带伊莱莎到马场与贵族会面进行"练习"，邂逅了上流社会的贵族公子弗瑞迪，他疯狂地爱上了伊莱莎。后来又经过长期的艰苦训练，希金斯真的成功地将伊莱莎从一只"丑小鸭"转变成天鹅，伊莱莎得以脱胎换骨，过去的朋友根本认不出她，连贵族们都认为她是一名来自皇家的公主，并受到女王的赞许。

但这位才华横溢且骄傲自负的希金斯教授在沉浸于成功的喜悦时，忽略了伊莱莎的感受，伊莱莎认为希金斯只在乎成败而并不关心她，便生气地离开，并要嫁给深爱她的弗瑞迪。此时希金斯教授才恍然大悟自己日久生情爱上了伊莱莎，早已习惯了伊莱莎的存在，并且离不开她。即便这样希金斯宁愿痛苦也不愿放下自尊去努力挽回伊莱莎。然而，就在希金斯低落伤感时，故事的结局峰回路转，伊莱莎重新出现在教授面前，两人走到了一起。

编　　剧：埃伦·杰伊·勒纳（Alan Joe Lerner）
作　　曲：弗瑞德律克·勒韦（Fredrick Loewe）
作　　词：埃伦·杰伊·勒纳（Alan Joe Lerner）
导　　演：莫斯·哈特（Moss Hart）
首演时间：1956年3月15日
首演地点：美国纽约马克·赫林格剧院

在你居住的街坊
On the Street Where You Live
（选自音乐剧《窈窕淑女》）

〔美〕埃伦·杰伊·勒纳 词
〔美〕弗瑞德律克·勒韦 曲

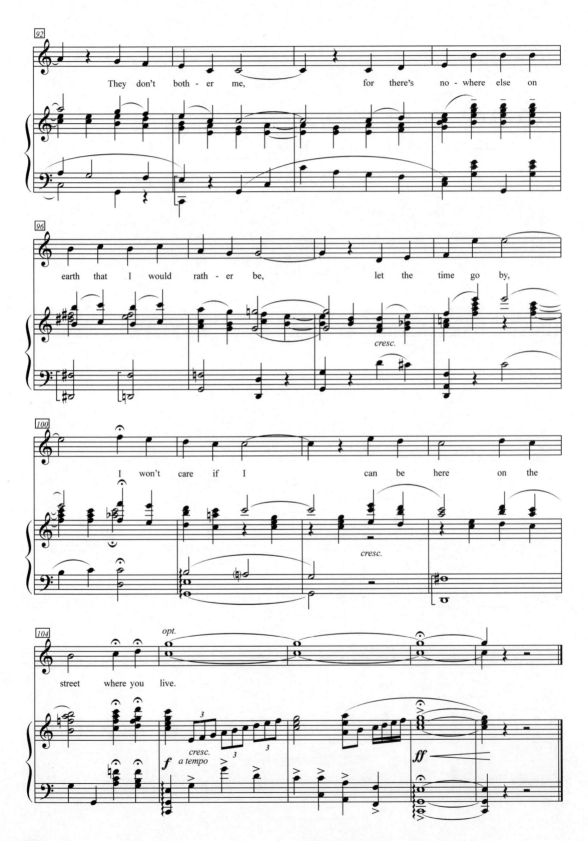

曲目介绍与分析：

　　该乐曲是弗瑞迪的爱情唱段，是他内心情感的抒发。在马场观赛时，希金斯教授带着伊莱莎与贵族会面，由于伊莱莎尚在学习过程中，还未完全学成，因此出了不少洋相，引发希金斯不满，贵族也产生疑惑，但弗瑞迪却对她一见钟情，他被这个与众不同、美丽又可爱的年轻姑娘所深深吸引，并展开追求。

　　弗瑞迪是一个痴情、英俊、内心单纯的贵族公子，但是他天真幼稚、未经风雨。他疯狂追求着伊莱莎，天天给伊莱莎写情书并在楼下等她。唱段充分展示了年轻人的感情，浪漫激情但冲动盲目，这与情感冷漠、成熟稳重的中年希金斯形成强烈对比。

　　乐曲为再现单三部曲式结构，引子部分（第1—26小节）在G大调上呈现，是坠入情网的弗瑞迪对伊莱莎的回忆，对她所说的种种事情产生好奇，正所谓"情人眼里出西施"，在他眼里，伊莱莎的缺点也是优点，即便是低俗的粗口也显得滑稽而有趣；采用弱起节奏，以八分音符为主，速度稍快，与弗瑞迪要见心上人的紧张情绪不谋而合。A段（第26—58小节）抒发内心情感，此时的故事情节为弗瑞迪给伊莱莎送花后，在楼下等待她，并持续着激动的心情唱情歌；速度较适中，音乐开始波动起来，不断出现四度、五度，甚至不协和音程的七度大跳，推动音乐情绪，显示弗瑞迪内心的不平静与沉浸在爱情幻想中的快乐；歌词富有诗意，衬托出弗瑞迪这位贵族公子的文学修养与浪漫情怀。B段（第58—74小节）转入C大调，音乐明亮、愉悦，并使用了很多三连音节奏型与和弦外音，体现弗瑞迪的欢快与激动之情。再现部分的A′段（第74—108小节）情绪加强，结尾以连续的长音表达弗瑞迪渴望见到心上人的迫切。

演唱提示：

　　演唱时，要充满活力和激情，将旋律线条拉长。引子要用稍快的速度演唱，第15小节的"move your bloom-in"用口语直接念出。第35小节、第51小节等处的大跳，要唱准、唱稳。结尾段落的第88小节、第104小节的延长音要唱坚定、拖够时值。

西 区 故 事

剧目介绍：

 《西区故事》(West Side Story)是美国百老汇音乐剧中的一部经典的悲剧作品，改编自莎士比亚的悲剧《罗密欧与朱丽叶》，取材于20世纪50年代纽约西区青少年的帮派斗争，所以又被称为现代版的《罗密欧与朱丽叶》。这部音乐剧上映后引起了美国社会对青少年犯罪问题的关注和反思。

 故事讲述了纽约曼哈顿本土帮派"喷射帮"和属于波多黎哥移民帮派的"鲨鱼帮"常为争夺地盘打架争执。"喷射帮"为了增强势力，说服帮派首领托尼去参加两个帮派共同的舞会，在那里托尼与"鲨鱼帮"首领伯纳多的妹妹玛利亚一见钟情。但两个帮派下了决斗的战书。托尼为了维持与玛利亚之间的爱情，决定退出决斗。在决斗中，托尼不断劝阻，但伯纳多还是失手杀死了托尼的好友里夫，托尼一气之下杀死了伯纳多。玛利亚感到痛苦万分，但她原谅了托尼并准备一起远走高飞。伯纳多的女朋友阿妮塔得知他们的决定气愤不已，但被玛利亚的真情所感动。警察前来调查情况，玛利亚情急中请求阿妮塔帮忙向托尼传口信，"喷射帮"的人却百般阻挠还险些欺凌她。气愤的阿妮塔误传口信说玛利亚已被处死，并让托尼死心。托尼得知这个消息后，欲寻仇，却碰巧与玛利亚相遇。正当两人互相奔跑过去的时候，"鲨鱼帮"的成员向托尼开枪，托尼死在了玛利亚的怀里。警察赶来，在玛利亚的提议下，两个帮派的成员一起将托尼的尸体抬走。

编　　剧：亚瑟·劳伦斯（Arthur Laurents）
作　　曲：伦纳德·伯恩斯坦（Leonard Bernstein）
作　　词：斯蒂芬·桑德海姆（Stephen Sondheim）
导　　演：哈罗德·普林斯（Harold Prince）
首演时间：1957年9月26日
首演地点：美国冬季花园剧院

奇迹就要出现
Something's Coming

（选自音乐剧《西区故事》）

〔美〕斯蒂芬·桑德海姆 词
〔美〕伦纳德·伯恩斯坦 曲

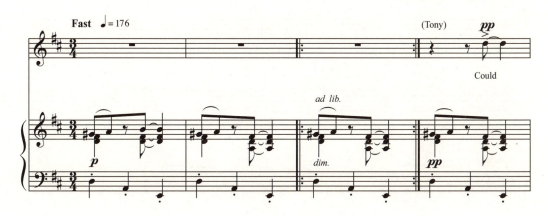
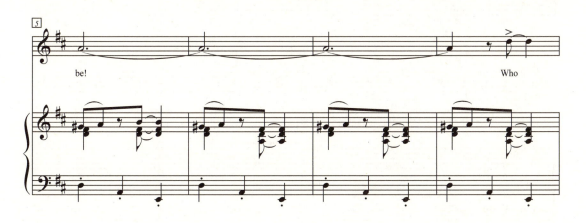
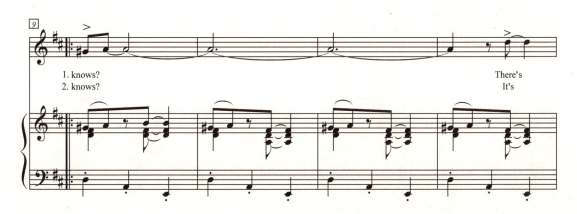

曲目介绍与分析：

　　该曲是男主人公托尼的唱段，它体现了托尼对舞会的期待并预感舞会上会有件美好的事情发生——玛利亚要出现了，为二人的相遇相爱做了铺垫。乐曲为再现四部曲式，A—B—C—A的结构体现了"起—承—转—合"。节奏中三连音、切分、附点等的使用体现了鲜明的爵士音乐风格。A段调性为D大调，第21小节开始具有宣叙即兴性；B段十分具有活力和动感，转为C大调，调性明亮，体现托尼的兴奋心情，材料使用与A段较为接近；C段调性到达D大调，是托尼抒发内心情感的段落，音域比较宽广、自由，也反映了他内心的温情、善良。

　　乐曲的主题动机使用了减五度的不协和音程（如第8—9小节、第11—12小节和第142—143小节）。正是特性音程的使用，暗含着故事的不安全感，笼罩着危险的气息。但唱腔在♯G_1音停留时值很短，很快便到了上方小二度A_1音，并且在A_1音停了9拍，使D_2音—A_1音的纯四度音响效果增强，这便弱化了♯G_1音，产生装饰音效果，使情绪得以缓和，降低紧张的悲剧气氛，恰恰传达了托尼预感他今晚会有美好事情发生的兴奋之情。

　　♭Ⅶ音的使用也是该曲的特色所在，乐曲频繁地使用，如第17小节出现的♮C_2音，第48小节出现的♭B_1音。甚至在乐曲的结尾音也使用了♮C_2音，产生出暧昧、未结束的音响效果，暗示了这仅仅是故事的开始，事情远没有预想的这么简单。

演唱提示：

　　乐曲中的大量变化音是演唱的点睛之处，把握半音演唱的音准十分关键。要控制好音量的强弱，第98小节之后要十分柔和，持续至第115小节，之后声音放出来。第147小节后，节奏颇具舞蹈性，音乐性格活泼，注意空拍的掌握。演唱最后一个19拍的长音，气息要稳住，慢慢往回收，音量渐渐弱下来直至消失。

吉 普 赛

剧目介绍：

《吉普赛》(Gypsy)是根据吉普赛·罗丝·李回忆录中记叙的一个"音乐故事"改编的音乐剧。故事以一个轻歌舞剧开场，两个可爱的女孩琼和路易斯在表演儿童歌舞剧。母亲罗丝看到后决定帮助女儿们实现表演歌舞剧的梦想。罗丝带着女儿们来到洛杉矶，遇到愿意帮助她们的赫比，赫比成为她们的经纪人。经过大家的不断努力，琼和路易斯表演的轻歌舞剧大受欢迎。但是随着她们逐渐长大，剧团的生意日渐惨淡。琼跟着曾一同演出的男孩图尔萨离开剧团。路易斯迫于生计开始在低俗场所表演，并最终成为脱衣舞女——吉普赛·罗丝·李。

编　　剧：阿瑟·劳伦斯（Arthur Laurents）
作　　曲：朱尔·斯泰恩（Jule Styne）
作　　词：斯蒂芬·桑德海姆（Stephen Sondheim）
导　　演：杰罗姆·罗宾斯（Jerome Robbins）
首演时间：1959年5月21日
首演地点：美国百老汇剧场

我要的就是那女孩
All I Need Is the Girl

（选自音乐剧《吉普赛》）

〔美〕斯蒂芬·桑德海姆 词
〔美〕朱尔·斯泰恩 曲

曲目介绍与分析：

　　琼和路易斯长大之后，她们的轻歌舞剧表演不再那么受欢迎。剧团经常拿不到演出合同，她们只能过着漂泊的生活。在布法罗的一个剧院中，曾在歌舞剧《农场男孩》中表演的一个叫做图尔萨的男孩告诉路易斯，他梦想组织一个舞蹈队，并演出《我要的就是那女孩》。

　　这是一首轻快的爵士乐，音乐开始于 B 大调。在长达8小节的前奏之后，演员开始歌唱。A段（第9—31小节），由两个几乎完全相同的8小节乐句构成。该段多使用切分节奏，音乐动机中包含同音级上升六级和还原六级的对位，体现了爵士乐的即兴特点。第24小节乐段开放终止在属和弦后，又接入8小节扩充，并且旋律音始终是在属音上做节奏变化。

　　B段速度放慢，旋律起伏变大，抒情性加强。这一切变化，都是为了更好地表现内容。演唱者图尔萨在经过了A段陈述性铺垫后，在这里唱出主题：我要的就是那女孩。B段第一遍呈现（第32—48小节）终止在属和弦上，反复时完满终止。这一段音乐采用进行式低音、切分节奏，使歌曲带有爵士乐风格。

演唱提示：

　　这首歌曲由两种不同的音乐材料构成。演唱 A 段时，语态要自然、亲切，如日常说话般地娓娓道来；演唱 B 段时，要注意情感的表现。整体来说，演唱者要注意爵士乐的风格，演唱时声音要松弛有弹性，节奏不必卡得太死，要自由、即兴地演唱，半音要体现出滑音的效果。

屋顶上的小提琴手

剧目介绍：

　　《屋顶上的小提琴手》（*Fiddler on the Roof*）创作于20世纪60年代，是一部里程碑式的两幕音乐剧，根据犹太裔作家沙拉姆·阿列切姆的短篇小说改编而成。该剧的作曲者杰里·伯克同样是位犹太裔作曲家。作品歌颂了犹太民族的真善美，使用了大量犹太音乐元素。

　　这部作品的故事描述了在19世纪末20世纪初沙俄时期，俄国境内小村落里一群犹太农民的生活故事。作品围绕泰维的三个女儿在新时代风尚的引领下没有接受父母的安排，大胆寻找各自的爱情而展开。泰维不得不在维护犹太教义和尊重女儿追寻爱情之间做出抉择。他的大女儿嫁给了两情相悦的穷裁缝，父亲最终接受了女儿的请求，并用巧妙的方式让妻子也同意这门婚事，反映了犹太人善良、聪明的性格；二女儿与激进的大学生恋爱，泰维的内心虽然同样经历矛盾的挣扎，但他理解这位大学生的事业是正义的，并感受到他们彼此深爱对方，于是又一次妥协，当这名大学生被捕并流放时，二女儿毅然追随他而去，泰维在送别时所唱的《照顾她，别冻着她》更是体现父女情深，感人肺腑；当三女儿要嫁给同村一个不同宗教信仰的俄罗斯青年小伙时，泰维坚决反对，然而他们却私订终身，几经周折后，泰维最终以博大的胸怀原谅并接受了年轻人。

编　　剧：谢尔顿·哈尼克（Sheldon Harnick）
作　　曲：杰瑞·博克（Jerry Bock）
作　　词：约瑟夫·斯特恩（Joseph Stein）
导　　演：杰罗姆·罗宾斯（Jerome Robbins）
首演时间：1964年9月22日
首演地点：美国百老汇帝国剧院

光阴似流水
Sunrise, Sunset

（选自音乐剧《屋顶上的小提琴手》）

〔美〕谢尔顿·哈尼克 词
〔美〕杰瑞·博克 曲

曲目介绍与分析：

《光阴似流水》是在大女儿婚礼上，父母温柔地唱出对孩子长大成人和美好婚礼的祝福，但在幸福中又流露出对时光消逝的淡淡伤感、对新老更替的无奈之情。

此曲为并列单二部曲式，结构规整，调性为g和声小调。A段（第4—35小节）与B段（第36—69小节）皆为复乐段。其中A段旋律具流动感，线条上下起伏。第16小节中使用了重属调的属和弦，第18小节变为g小调加6音的属七和弦，结尾处使用了长音作为结尾部分，开放式的结尾结束在属七和弦上。B段中第36小节的旋律使用上行进行，呼应歌词"sunrise"，第37小节则用了旋律下行进行，与歌词"sunset"相对应，在第46和第62小节处使用了大七和弦。

这首曲目是兼具犹太民间音乐与乌克兰民间音乐为基调的二重唱，使用了功能和声。钢琴伴奏为圆舞曲风格，旋律具有流动感，音乐器乐性强。速度选取中慢速，且多长音，音乐安详且温暖。

演唱提示：

该曲节奏较为简洁，B段多跨小节连线，起到弱化重拍的作用，使音乐的持续性增强。乐句结束时，多长音，气息要保持住，呼吸要均匀。演唱时，应较为缓慢、沉稳，抒情性强。旋律起伏性强，且具有♯iii级音，音准要唱准确。

约瑟夫和神奇的梦幻彩衣

剧目介绍：

 音乐剧《约瑟夫和神奇的梦幻彩衣》(Joseph and the Amazing Technicolor Dreamcoat)由安德鲁·劳伊德·韦伯和蒂姆·莱斯在1967年合作推出——这也是他们的首次合作，1968年起在伦敦上演。

 故事取材于《旧约·圣经》中有关犹太民族的祖先约瑟的故事：约瑟夫特别受父亲宠爱，父亲赠予他一件彩衣，穿上便能知过去未来。父亲对约瑟夫的宠爱招至约瑟夫11个兄长的嫉妒。一天约瑟夫出外牧羊，在兄长们设计下，他被当做奴隶卖给了人口贩子；与此同时，兄长对父亲谎称约瑟夫被野兽咬死。之后，约瑟夫辗转到了埃及，因误会锒铛入狱，这却意外使他有机会为法老解梦，助埃及度过七年的饥荒。最后，在家乡粮食不继，父兄前来埃及买粮之时，家人再次相见。

编　　剧：蒂姆·赖斯(Tim Rice)
作　　曲：安德鲁·劳伊德·韦伯(Andrew Lloyd Webber)
作　　词：蒂姆·赖斯(Tim Rice)
导　　演：大卫·马里(David Mallet)
首演时间：1968年
首演地点：英国伦敦科雷特剧场

无路可走
Close Every Door

（选自音乐剧《约瑟夫和神奇的梦幻彩衣》）

〔英〕蒂姆·赖斯 词
〔英〕安德鲁·劳伊德·韦伯 曲

80

曲目介绍与分析：

《无路可走》是该剧中主人公约瑟夫在遭受陷害后的唱段，f小调带来的暗色调充分表达了主人公的无奈之情，正如歌词中所表达的："你关上每扇门，把世界全遮光，闭紧窗户挡住光线。"

乐曲的前奏在主、属和弦交替营造的和声氛围中开始，乐曲的主题结构为再现单二部曲式，作曲家对这一结构进行了反复，主题多次出现在听众的脑海中留下了深刻的印象，这也正是乐曲结构安排的巧妙之处。

乐曲主题的第一次完整呈现在第1—36小节，由A、B两段构成。至此，乐曲的全部内容均呈献给了听众。第5—20小节的A段呈示了材料相同的乐句，仅仅在结束音及终止式上做细微变化，十分富于逻辑的是，两个乐句落音的呼应，早在乐曲开始就由第2小节中的下行音调暗示出来。B段在第20小节的弱拍上开始，至第36小节结束，其中第一乐句中旋律线条的音高材料变化和节奏变化，恰如其分地表达了主人公对生命、生与死的思索；第二乐句再现了A段的第二乐句，并将其与第21小节的B段的陈述性内容连接起来，开始了B段的反复。反复的B段在第44小节以全终止结束于f小调的主和弦。

从第45小节开始，乐曲开始反复整个单二部曲式，第45—60小节为A′段，当然演唱的形式开始发生变化，第二乐句的声乐部分也变化为仅演唱调式的属音，但伴奏的旋律线条在情感上依然生动地烘托出主人公的内心世界。B′段的第一乐句仅有伴奏陈述，再现句再次由主人公演唱，从表演形式上亦体现出再现元素。第77小节起是乐曲的尾声。

演唱提示：

由于作品运用优美的旋律线条来表达惆怅和无奈的情绪，因此要预先对作品的情绪做出整体的理解。演唱时，按照乐曲的组织逻辑，段落对比乐句的情绪要突出，并注意各反复段落的细微差别，尤其合唱段落之后的独唱片段。

耶稣基督万世巨星

剧目介绍：

《耶酥基督万世巨星》(Jesus Christ Superstar)是音乐剧历史上一个里程碑式的作品。作曲家韦伯采用摇滚乐形式表现宗教内容，将史诗型题材与摇滚歌曲融合在了一起。

该剧以犹大的扮演者作为旁白陈述故事，重新诠释了耶酥受难记。耶酥为百姓治病，帮助苦难的人民，不要任何回报。越来越多的人信仰他。他从信仰者中招了12位门徒，但其中一个门徒——犹大认为，耶酥只不过是一个人。耶酥因为门徒的怀疑而烦恼，他来到耶路撒冷，虽然群众依然信仰他，但祭司长罗马人卡亚法斯和大祭司阿那斯已经在商议处死他。他们买通犹大，陷害耶酥。耶酥被捕后，被定以"叛国罪"处死。剧中的耶酥明知等待他的是死亡，依然选择相信上帝，接受被钉在十字架上的结局。耶酥死后第三天复活，他显灵在门徒的面前。第四十天，耶酥升入天堂。

编　　剧：蒂姆·赖斯（Tim Rice）
作　　曲：安德鲁·劳伊德·韦伯（Andrew Lloyd Webber）
作　　词：蒂姆·赖斯（Tim Rice）
导　　演：汤姆·奥霍根（Tom O'Horgan)
首演时间：1971年10月12日
首演地点：美国百老汇马克·赫林格剧院

伊洛特王的歌
King Herod's Song

（选自音乐剧《耶稣基督万世巨星》）

〔英〕蒂姆·莱赖 词
〔英〕安德鲁·劳伊德·韦伯 曲

曲目介绍与分析：

 耶稣被带到审判者皮累特面前，皮累特认为耶稣来自加利利，所以把审判案件的权利交给了希伯莱执政王伊洛特。伊洛特不想处死基督，他要求耶稣证明自己是上帝的儿子。伊洛特承诺，如果耶稣能显现神迹，就释放他。这首《伊洛特王的歌》就是伊洛特在要求耶稣显现神迹时所唱。

 这首乐曲为单三部曲式。A段（第1—8小节）是A大调，由单一材料a构成，旋律围绕着核心音c音展开。每两小节构成一个乐汇，按照"起—承—转—合"发展。B段（第9—23小节），由变化重复的两个8小节乐句构成，使用材料b。与A段相比，B段使用切分节奏、进行式低音、循环主题与变形乐句等，体现了爵士乐中的拉格泰姆风格，从第25小节开始，材料a再现，但时值扩大一倍，并且保持与材料b相同的速度，这样安排，使a材料再现时依旧延续舞蹈性的特征，使接下来的尾声带有动力性。

 这首歌曲的尾声综合了a、b两种材料。从第44小节开始，材料a先是升高小二度，在♭B大调上陈述一遍；到第61小节，材料b再次出现，这一次作曲家将他的创作手法运用到了极致；材料b不断地变形反复，第三次反复时，突然换到C大调上，速度放慢；第四遍变形反复时回原速。第85小节开始，旋律带有说唱性，音乐情绪逐渐平缓，最终完满终止在C大调上。

演唱提示：

 A段标记的音乐术语为ad lib.（即兴演唱）。演员应按照语言的抑扬顿挫自由演唱，以表现内容为重，节奏不必卡得太死。演唱B段时，要注意调动情绪。这首歌曲的速度、力度都极具弹性。要注意乐谱上表情术语的变化，特别是第28小节、第76小节的速度变化。

芝 加 哥

剧目介绍：

《芝加哥》(Chicago)是根据发生在芝加哥的真实犯罪事件改编。故事发生在20世纪20年代美国动荡的社会，有一位梦想成为像明星维尔玛·凯利那样的伴舞女郎萝西·哈特，造化弄人，这两人分别因谋杀指控入狱，被关在一起。维尔玛借助于颠倒黑白、富有传奇色彩的律师比利·弗林的力量，在枪杀了背着自己偷欢的妹妹与丈夫后，成为全城最受人瞩目的女谋杀犯。经女舍监莫顿的牵线，萝西认识了比利，经他炒作后，萝西抢尽风头，维尔玛与她为了出名而激烈争斗。但混乱的社会每天都在发生着新的事件，她们的风头很快就被别人取代，被迫无奈两人相互妥协，联手组成了一对歌舞组合，重拾她们的舞台光芒。

《芝加哥》是部写实题材的黑色幽默音乐剧，爵士风格十足。节奏跳跃、旋律诙谐，其中不乏女演员穿紧身衣跳爵士舞的段落。

编　　剧：弗瑞德·埃博(Fred Ebb)
作　　曲：约翰·坎德尔(John Kander)
作　　词：弗瑞德·埃博(Fred Ebb)
导　　演：瓦特·鲍比(Walter Bobbie)
首演时间：1975年6月3日
首演地点：美国纽约第四十六剧院

头晕·目眩
Razzle Dazzle
（选自音乐剧《芝加哥》）

〔美〕弗瑞德·埃博 词
〔美〕约翰·坎德尔 曲

曲目介绍与分析：

　　比利接了萝西的案子后，开始为她炒作，并使萝西一夜之间变成了人人怜惜的受害者，她成为芝加哥最吸引眼球的明星。比利带萝西上法庭时，她的心情有些忐忑不安。比利告诉她这其实就是演一出戏，法庭审判甚至全世界，都是一场秀，只需用招数使他们眩晕，争取他们的同情，就能够将谎言编得天衣无缝。最终萝西得以无罪释放。这段歌词写得十分精彩，运用很多修辞手法。

　　该乐曲轻松诙谐，载歌载舞，充满嬉戏色彩，是比利视法庭为儿戏的写照。乐曲由一个A段（第1—31小节）变化反复三次出现，开始的调性在F大调上，第一反复乐段A1段（第31—56小节）持续F大调调性，第二次反复乐段A2段（第57—89小节）转到♭A大调上，乐曲最后的音符落在主和弦的五音上。乐曲使用拉格泰姆爵士风格，节奏大量使用切分音、附点、三连音的节奏型，音乐摇摆不定。旋律中多半音进行，变化音较多，造成一种"迷离"之感，恰恰与比利在法庭上制造出的眩晕效果相吻合。

演唱提示：

　　演唱这首乐曲时，要保持轻松、欢愉的气氛，歌词不必唱得过于清楚，试图唱出令人眩晕、眼花缭乱的感觉。乐曲的八分休止符要空出来，增强摇摆感。在第45小节时的D_1音在唱的时候要"抛出去"，产生类似于滑音的效果；在第77小节处要悄悄地唱出，像是不能说的秘密，将故事编得圆满。

猫

剧目介绍：

 音乐剧《猫》(Cat)是韦伯写作的一部音乐剧名著，根据英国诗人艾略特为儿童创作的诗集《擅长装扮的老猫经》(Old Possum Book of Practical Cats) 谱曲而成。在这部音乐剧中，韦伯开始尝试根据词谱写音乐，而不是像以往将词填入写好的乐曲。

 音乐剧《猫》讲述了杰里克猫族的故事，杰里克猫族每年都要举行一场盛大的舞会，舞会结束时猫族领袖要挑选一只猫升入天堂。所有的猫在杰里克舞会上尽情地表现自己，各种各样被赋予人性的猫通过舞会呈现自己的个性。最后，曾经光彩照人，今日却无比邋遢的格里泽贝拉，以一曲《回忆》打动了所有在场的猫，可以升上天堂。

 该剧引人入胜的故事、虚实结合的舞台布景、光怪陆离的舞台灯光、动人悦耳的音乐、火爆热烈的舞蹈等被精心编织成一个严密的整体，构成一种不同于传统的歌剧、话剧、舞剧表演创新的舞台表演样式。

编　　剧： 托马斯·艾略特 (Thomas Eliot)
作　　曲： 安德鲁·劳伊德·韦伯 (Andrew Lloyd Webber)
作　　词： 艾略特 (T. S. Eliot)、特里沃·南 (Trevor Nunn)
导　　演： 特里沃·南 (Trevor Nunn)
首演时间： 1981年5月11日
首演地点： 英国新伦敦剧院

比利·麦考尔的叙事歌
The Ballad of Billy Mccaw

（选自音乐剧《猫》）

〔美〕艾略特 词
〔英〕安德鲁·劳伊德·韦伯 曲

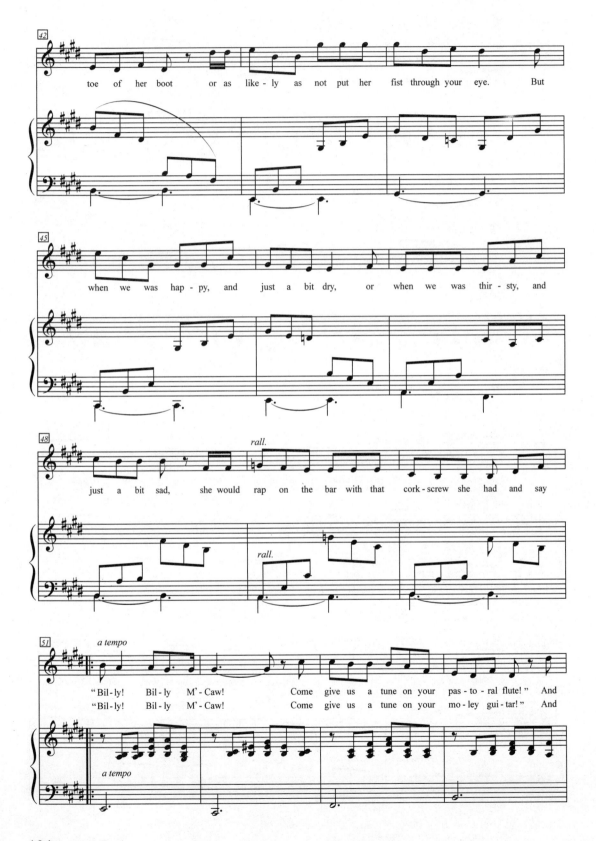

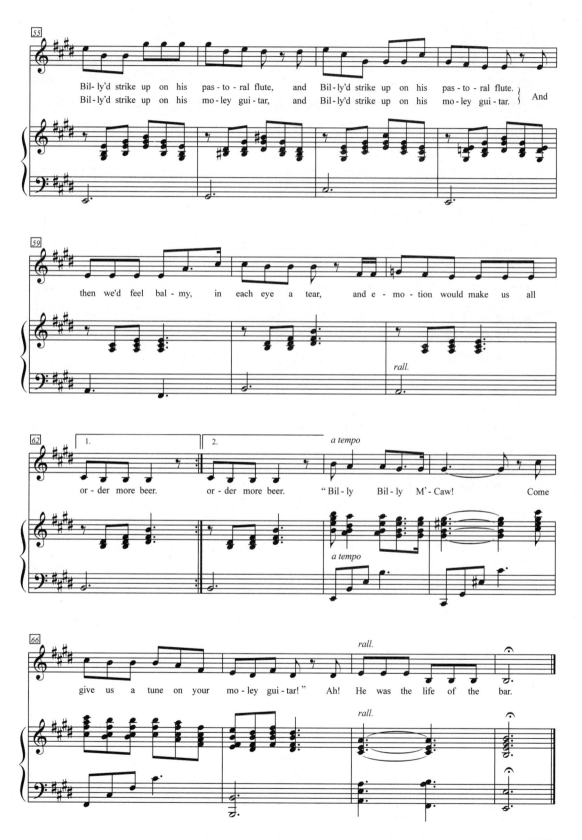

曲目介绍与分析：

《比利·麦考尔的叙事歌》演唱于音乐剧《猫》第二幕开始后不久。上半场的欢闹慢慢淡却，凄凉感浮出水面。演唱这首歌的猫是曾经在剧院红极一时的老猫格斯。他回忆起自己曾经饰演的角色格罗泰尔———一个结局悲惨的海盗。格罗泰尔曾经在海上横行霸道，但遇到美丽的母猫格琳德波尔后，沉迷于情爱，对敌人的埋伏浑然不觉。危机关头，格琳德波尔丢下情人逃之夭夭，格罗泰尔在敌人的追杀下落水而亡。

《比利·麦考尔的叙事歌》是格罗泰尔沉迷于爱情时演唱的一首歌曲（有些版本中演员在这里演唱的是一首意大利语咏叹调）。这首歌曲由两个乐段组成。A段（第3—22小节）共四句，音乐按照"起—承—转—合"发展。第一、二乐句基本相同，旋律起伏不大；第二句末尾音到第三句开始音为上行八度大跳；第三句使用新材料，旋律抒情性增强；第四句在第18小节以属和弦开放终止，使用与前两段乐句相同的旋律素材，第19—22小节使用两个重复的乐汇构成补充，依然在属和弦上开放终止。B段（第23—34小节）为比较不稳定的三句乐段，旋律材料来源于A段，但获得了进一步发展。也许正因为该乐段结构不够稳定，该段重复了四遍，才在第63小节开放终止在属和弦上；第64小节由主和弦叠入一段第6小节的扩充，整个歌曲在第69小节完满终止。

演唱提示：

《比利·麦考尔的叙事诗》是格罗泰尔有关自己和格琳德波尔的爱情回忆。整个歌曲在琶音的伴奏下舒缓地呈现，柔美中带着淡淡的凄凉。因此，演唱时要在深情中透着悲伤，甜蜜中透着伤感。鉴于格罗泰尔的海盗身份，在兼顾优美的同时，还要表现他的霸气。

悲 惨 世 界

剧目介绍:

《悲惨世界》(Les Misérables)改编自维克多·雨果的同名小说。剧情以主人公冉·阿让与警官沙威几十年的较量为线索，描述了社会底层人民的悲惨生活，提出了作者对"法律"的质疑。故事开始于冉被警探沙威假释后，逃脱假释身份重新生活。八年后，冉在蒙特勒伊成为富有的工厂主和市长。他工厂里的一名女工芳汀因误会被赶出工厂，沦为妓女。芳汀垂死时拜托冉照顾女儿珂赛特。之后，已经成为蒙特勒伊警探的沙威认出冉是他追捕多年的逃脱假释犯。冉恳求沙威给他三天去接孤女珂赛特，沙威答允。冉找到珂赛特后，带她来到巴黎，正碰上革命学生安灼拉和马里于斯在广场上演讲，马里于斯对珂赛特一见钟情。沙威过来解决骚乱，冉和珂赛特趁乱逃离现场。沙威发誓一定要捉到冉。马里于斯与珂赛特相爱。但他还是决定放下儿女私情，参加革命。战争前夜，冉看着熟睡的马里于斯，向上帝祈祷，请求保佑马里于斯活下来，逃过即将到来的猛攻。战争结束后，冉救起重伤昏迷的马里于斯。马里于斯和珂赛特有情人终成眷属，冉却在亲人的身边去世。

编　　剧：克劳德-米歇尔·勋伯格(Claude-Michel Schönberg)
　　　　　阿兰·卜布利尔(Alain Boublil)
作　　曲：克劳德-米歇尔·勋伯格(Claude-Michel Schönberg)
作　　词：阿兰·卜布利尔(Alain Boublil)、让-马克·纳特尔(Jean-Marc Natel)（法语版）
　　　　　赫伯特·克瑞茨默(Herbert Kretzmer)（英语版）
导　　演：罗卜特·豪森(Robert Hossein)
首演时间：1980年9月16日
首演地点：法国巴黎体育馆

繁 星
Stars
（选自音乐剧《悲惨世界》）

〔法〕阿兰·卜布利尔 原词
〔法〕克劳德—米歇尔·勋伯格 曲
〔英〕赫伯特·克瑞茨默 填词

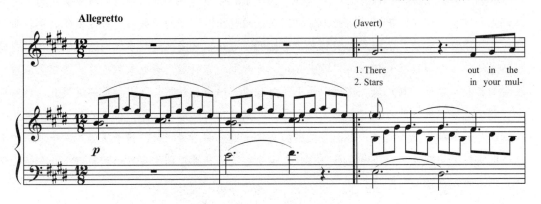

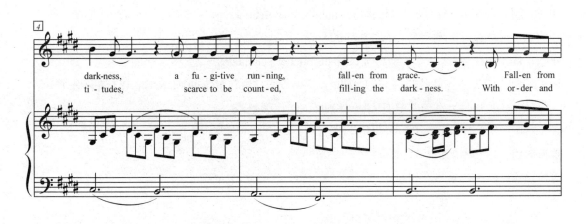

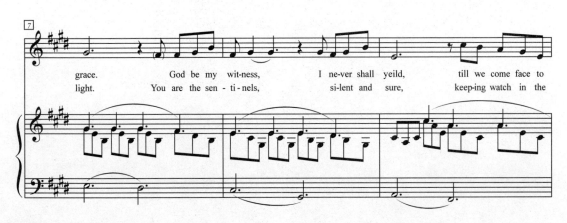

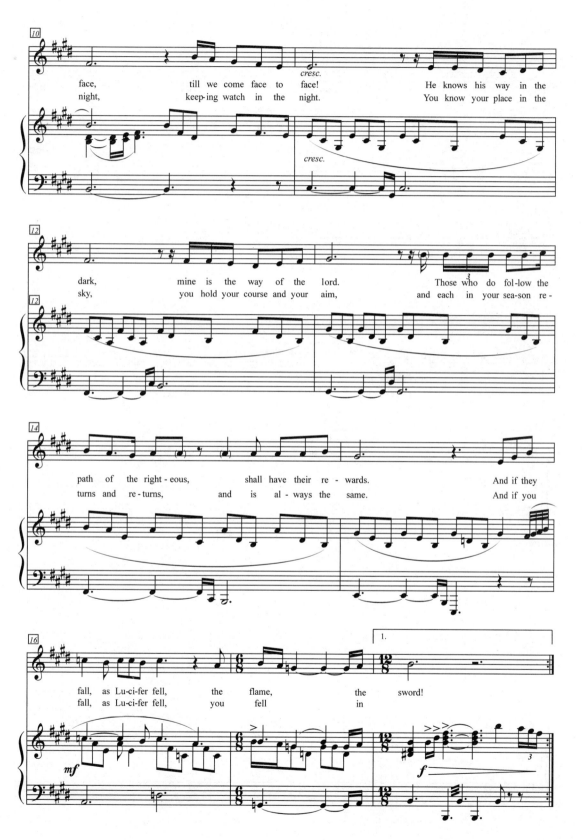

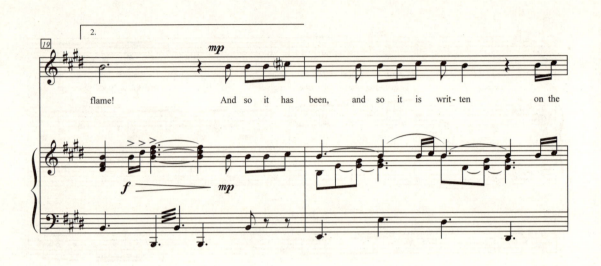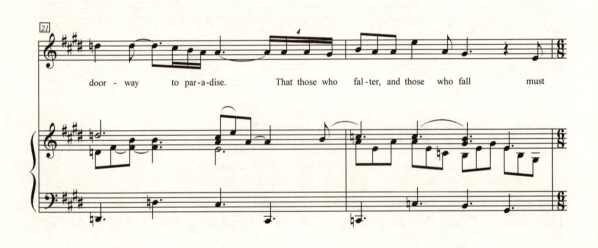

曲目介绍与分析：

1832年巴黎共和党人起义前夕，警探沙威在维持治安之时，重新获得了他多年来追寻的假释逃犯冉·阿让的线索。于是，他对着繁星向上帝发誓，一定要抓住冉·阿让，演唱了这段著名的男中音选段——《繁星》。

这首歌曲节拍采用8/12、6/8，反映了沙威内心的不安和激动。歌曲结构为典型的再现单二部，开始于E大调。A段（第3—19小节）由两个变化重复的同头乐句构成，使用单一的材料a终止在Ⅵ级和弦上；终止后，接入4小节的扩充；出于进一步宣泄情感的需要，又接入了3小节的补充，这时调性暂时转至G大调，力度也从 p 变为 mf；仅仅1小节后，调性回归E大调，乐段终止在属和弦上。B段（第20—34小节）使用新材料b，力度回到 mp；经过两个小节的发展，在第22小节转至B大调；第二乐句开始后调性回归，再现a材料，音乐完满终止。

演唱提示：

演唱时，要注意把握人物的性格和身份。尽管沙威一直在追捕代表善良一方的冉，但他并不是一个恶徒，而且有自己的信仰和原则：让每个触犯法律的人都得到应有的惩罚。所以，歌唱时要字字铿锵，掷地有声，充分表现他大义凛然的形象。

带 他 回 家
Bring Him Home

（选自音乐剧《悲惨世界》）

〔英〕赫伯特·克瑞茨默 词
〔法〕克劳德—米歇尔·勋伯格 曲

曲目介绍与分析：

 战争前夕，冉·阿让看着熟睡的马利于斯，祈求上帝保护养女的心上人，于是唱出了这曲《带他回家》。这首咏叹调速度徐缓，旋律轻柔，表达了冉真挚而深邃的感情，展现了父爱的伟大、人性的光辉。

 该曲为典型的A—B—A单三部曲式，调性为F大调。A段（第5—21小节）从第4小节弱起进入，始于一个属音八度上行大跳，表达了冉的愿望强烈。此外，该段几乎每一个乐汇都采用|x - - - |x - x. x|的节奏型，同样为演员的情感表现提供了完美的平台。B段（第22—29小节）出现新的音乐材料，音乐进一步发展，音型更加密集，出现九度大跳，情绪更加激动，到达歌曲的高潮。A段再现（第30—40小节）后，音乐进入尾声。在八度上行大跳之后，音乐逐步放缓，最终停留在长达16拍的主音上。

 该曲从头至尾都在一种祥和、舒缓的格调中，伴奏声部采用分解和弦，烘托了夜晚静谧的气氛，也表现了冉内心的平和、美好。

演唱提示：

 就人物而言，冉在剧中是善良、正义的化身。虽然他一生经历过许多磨难和苦痛，但他依然选择了诚实、公正、以德报怨，所以演员在歌唱时要注意表现出他的善良、慈爱。这首歌曲音域宽广，旋律起伏较大，演唱时要注意运用假声，控制气息，尽量轻柔，在音色的处理上必须柔和、圆润。演唱高音时，特别要注意音量，不能让高音显得太突兀。这首歌曲的难点在结尾16拍的高音上，为了保持歌曲的意境，这里不能强收，因此对音量、气息的控制非常严格，需要反复练习。

星期天与乔治在公园

剧目介绍：

　　这部音乐剧《星期天与乔治在公园》(Sunday in the Park with George)是根据文字改编的，故事灵感来源于法国印象主义点描派大师乔治·修拉的名作《大碗岛上的星期天下午》。该剧获得普利策最佳戏剧奖，以及托尼奖两项舞台设计类奖项，并获得了最佳音乐剧提名。

　　该剧的故事是虚构的，是一部二幕音乐剧。第一幕讲述修拉为完成《大碗岛上的星期天下午》这部画作而执着艺术，最后已怀他骨肉的恋人点点离他而去；第二幕发生在一百年后，修拉的曾孙妥协于大众观点而失去艺术灵感，来到大碗岛上参加一个官方活动，在其曾祖母点点的点拨下重新找回灵感。

编　　剧：詹姆斯·拉盼(James Lapine)
作　　曲：史蒂芬·桑德海姆(Stephen Sondheim)
作　　词：史蒂芬·桑德海姆(Stephen Sondheim)
导　　演：詹姆斯·拉盼(James Lapine)
首演时间：1984年5月2日
首演地点：美国纽约布斯剧院

完 成 画 作
Finishing the Hat
(选自音乐剧《星期天与乔治在公园》)

〔美〕史蒂芬·桑德海姆 词曲

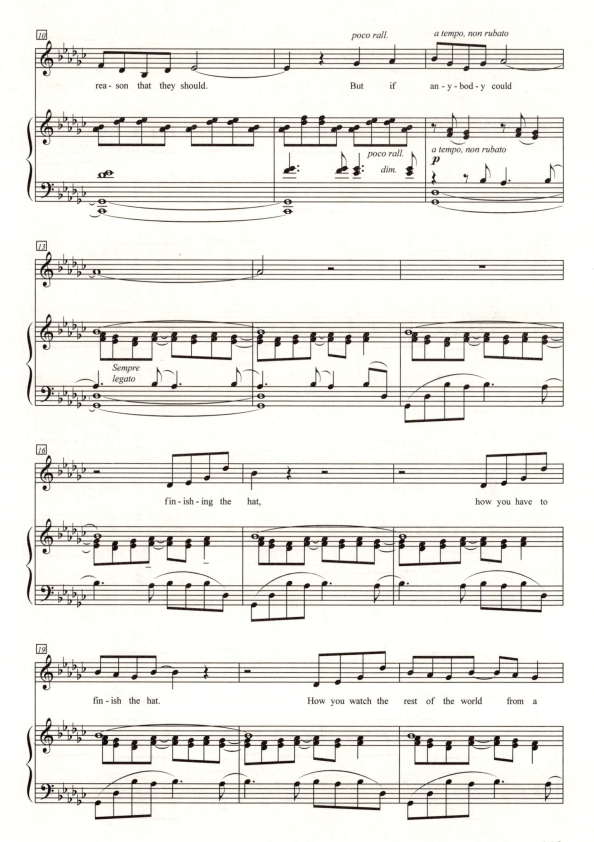

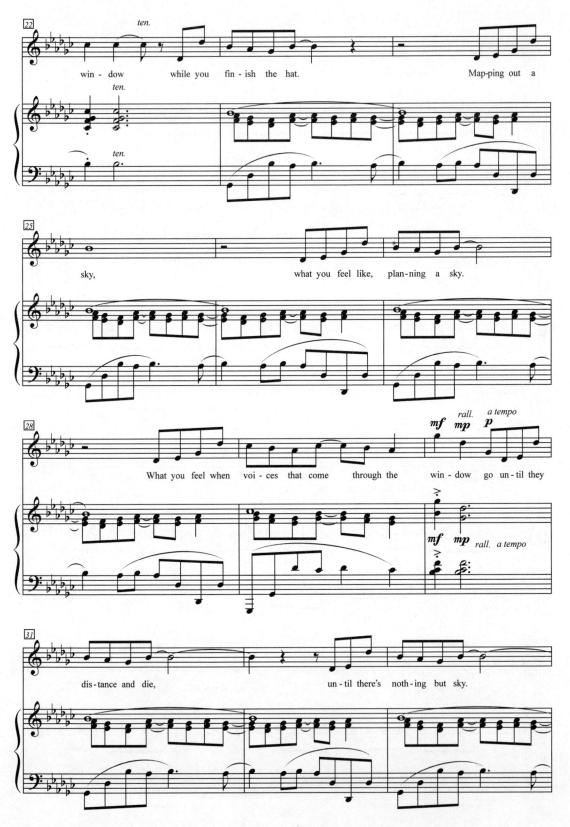

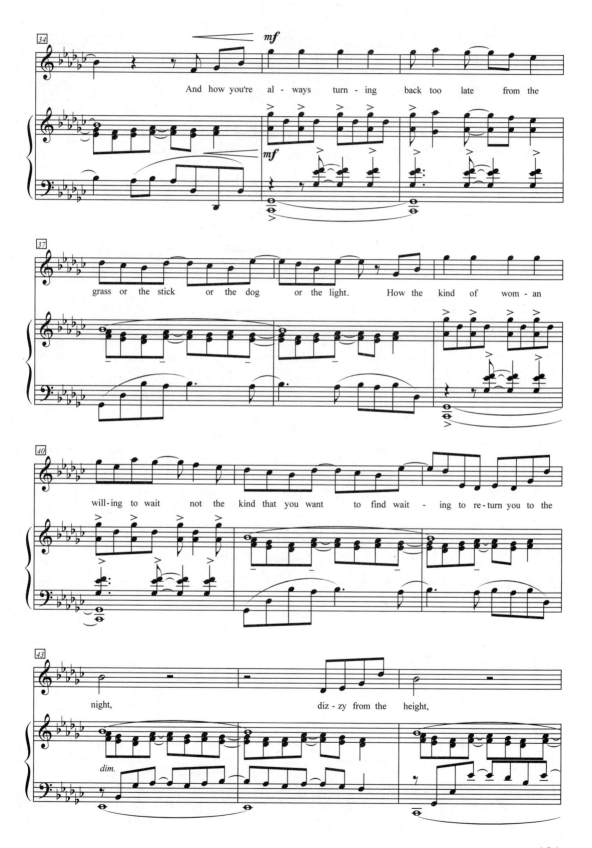

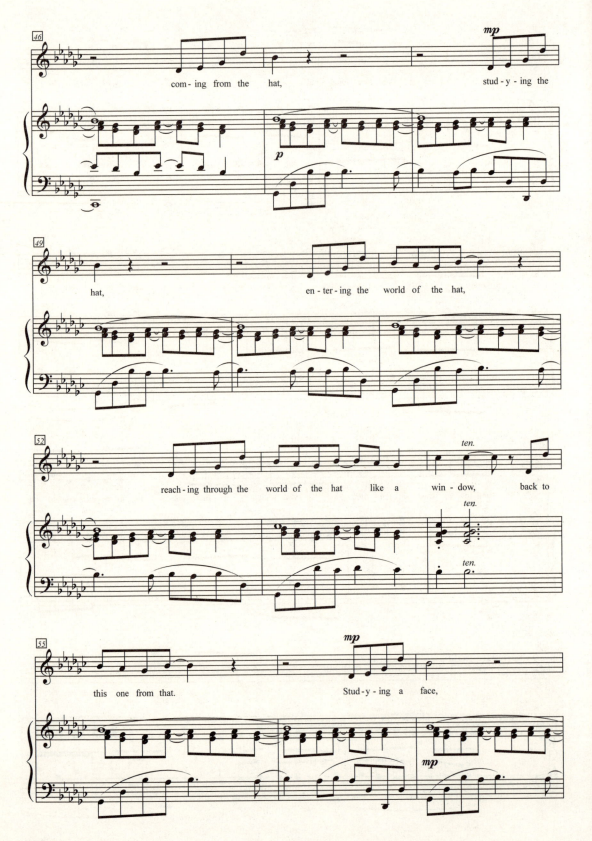

曲目介绍与分析：

该曲目是音乐剧第一幕中的曲目，是修拉的唱段。乐曲风格诙谐而轻松，反映主人公的乐观态度及对艺术的痴狂。

乐曲为A—B—A′—B′—A″的曲式结构，调性为♭G大调。音乐中使用了很多附加音和弦，如第1小节、第3小节使用了主和弦加Ⅱ音，并且使用了爵士音乐常用的大大七和弦，增加音乐张力。作曲家通过种种手段模拟点画技巧。乐段间联系密切，没有明显终止式，并突出使用了主导动机手法，音乐的动机、乐句比较零散，没有长乐句，与点描派的思维不谋而合。伴奏声部节奏设计简洁，具有简约派的特点。

乐曲音乐带有幽默感，十分自由。反映主人公调侃、活泼的性格，似乎对艺术之外的任何事情漠不关心一样。但在漠然之余又流露出丝丝伤感。其中，引子部分（第1—16小节）即兴性强，音乐不断停顿，正如同绘画中一个个的点。A段（第17—34小节）不断重复音乐主导动机，音程大跳增强音乐的生动感。B段（第35—42小节）出现乐曲的最高音A″，节奏多使用跨小节连线，一种似断非断之感，正映衬了绘画中朦胧间亦有几分真切。B段没有持续很久，很快又回到A′段（第42—66小节），歌词也是描述绘画中的事物。之后是B′段（第67—74小节）的再现，唱出自己对女人的看法，以及相互的不理解。A″段（第74—94小节）是主导动机的又一次再现，仍旧是断断续续的，无论音乐还是歌词，皆是不断重复相同素材，如同主人公的喃喃自语。

演唱提示：

演唱时，音乐不必连贯，唱出音乐的停顿感。引子部分演唱时的三连音节奏要随性些，体会一种洒脱的感觉。A段中音程大跳较多，要唱得灵动些，B段的高音要控制好。

剧 院 魅 影

剧目介绍：

《剧院魅影》(The Phantom of the Oprea)是音乐剧大师韦伯的代表作，剧本改编自斯通·勒鲁的同名小说。该剧讲述了发生在19世纪巴黎歌剧院中的一个爱情故事：外表丑陋的怪人"魅影"，生活在歌剧院的地下迷宫中。他隐瞒身份，并用自己过人的音乐天赋辅导美丽、纯真的年轻演员克莉丝汀。为了帮助克莉丝汀争夺女主角的位置，他恐吓剧院的女主角并导致其离开剧院。克莉丝汀成为女主角后，与童年时的好友劳尔子爵重逢。"魅影"为了阻止二人约会，将克里斯汀带到他的密室。在密室里，克莉丝汀沉醉于"魅影"的音乐才华，却被他丑陋的外表所惊吓。面对劳尔锲而不舍的追求，克里斯汀最终爱上他并决定与他订婚。"魅影"对此怒不可遏，他将克莉丝汀困在密室，并绑架了闯入密室营救爱人的劳尔。为了保护劳尔，安抚绝望的"魅影"，克莉丝汀吻了"魅影"。"魅影"意识到自己对克莉丝汀的爱太过自私，最终成全了克莉丝汀和劳尔的爱情。

编　　剧：安德鲁·劳伊德·韦伯(Andrew Lloyd Webber)
　　　　　理查德·斯蒂尔戈(Richard Stilgoe)
作　　曲：安德鲁·劳伊德·韦伯(Andrew Lloyd Webber)
作　　词：查尔斯·哈特(Charles Hart)（原词）
　　　　　理查德·斯蒂尔戈(Richard Stilgoe)（改词）
导　　演：哈罗德王子(Harold Prince)
首演时间：1986年10月9日
首演地点：英国伦敦女王陛下剧院

夜 的 音 乐
The Music of the Night
（选自音乐剧《剧院魅影》）

〔英〕查尔斯·哈特 原词
〔英〕理查德·斯蒂尔戈 改词
〔英〕安德鲁·劳伊德·韦伯 曲

曲目介绍与分析：

《夜的音乐》是音乐剧《剧院魅影》中"魅影"将克莉丝汀引诱至密室时唱的一首歌曲，使克莉丝汀沉醉于恍惚、迷幻的世界。"魅影"用迷人的歌声表达对克莉丝汀的爱，并鼓惑她忘记过往的生活，进入属于他的"幽灵世界"。歌曲的旋律作为"魅影"的象征，在克莉丝汀向劳尔诉说她对"魅影"的感觉时又出现过一遍。

为了表现"魅影"的神秘身份，烘托地下密室的暗黑气氛，听似轻柔、舒缓的旋律中略带阴森。乐曲曲式结构为‖: A :‖B—A—B—A，其中A段由两个乐句构成，在$^\flat$D大调上进行。第一次出现时，A段（第1—19小节）重复一遍，力度为p，和声基本在主、下属、属和弦上进行，描绘了夜晚的静谧，稳定了调性。旋律迂回曲折，旋律与伴奏部分演奏平行和弦的弦乐一起吟唱。

B段（第20—27小结）也是两个乐句，但独立性不强，更类似A段的展开，力度为mp。这一段调性突然换至主调的远关系调E大调，经过一个乐句的调性游离后，回到主调，但结束到F大调上。结合歌词分析，这里换调是为了表现"魅影"描绘的梦之国与现实世界的不同，引诱克莉丝汀来到他的"幽灵世界"。之后A段第二次出现（第28—37小节），音乐的力度从p转入mp，伴奏织体也更丰富。B段（第38—45小节）第二次出现时，力度为f，情绪更加激动。A段第三次出现（第46—55小节）时力度回到mp。全曲完满终止后，进入尾声(第58—66小节)，主题再次出现，音乐在轻柔、舒缓的氛围里结束。

演唱提示：

演员要体会剧情，理解"魅影"想要展现自身魅力又因相貌丑陋而自卑的矛盾心理。演唱时，声音要略带颤抖，多用气声。整首歌曲速度、力度都随着情感宣泄的需求张弛有度。因此，要注意段与段、句与句更替之时的力度、速度变化。B段出现前（第17小节及第35小节），随着节拍的变化，速度突然加快，把握这里的速度变化是演唱本曲的关键。B段第二次出现时，情绪达到高潮，感情充分宣泄，要注意气息的支撑。在尾声部分，A段主题在一句强有力的乐队伴奏之后，接入人声，突然转为p。结束时长达十二拍的主音要保证时值，尽量表现出"魅影"对克莉丝汀的渴望，以及害怕遭到拒绝的"恐惧"。

西 贡 小 姐

剧目介绍：

《西贡小姐》(Miss Saigon)讲述了保护美国驻西贡大使馆的美国海军陆战队中士克里斯，与越南女人金的爱情故事。1975—1978年间，因战争失去双亲的克里斯不得已找上了在西贡夜总会工作的金。两人发生一夜情之后互相产生爱意。克里斯决定带金回美国，但不幸的是在美国混乱的撤离行动中，两人失散，克里斯被迫独自返美。

三年后，克里斯与一个名叫艾伦的美国女人结婚。金、还有金与克里斯的儿子谭跟着金在西贡夜总会的老板，以"船家人"的身份逃渡到泰国。在那里，金被迫重操妓女旧业勉强度日。克里斯通过他在军队里认识的朋友约翰得知金存活下来的消息，也知道了谭的存在。克里斯和金在曼谷重逢。金在得知她的爱人现在已有新妻子之后，选择了自尽，以保证自己的孩子被克里斯带到美国，有更好的生活。

编　　剧：理查德·马尔特比(Richard Maltby)
作　　曲：克劳德—米歇尔·勋伯格(Claude Michel Schönberg)
作　　词：阿兰·卜布利尔(Alain Boublil)
导　　演：尼古拉斯·海特纳(Nicholas Hytner)
首演时间：1989年9月20日
首演地点：英国伦敦特鲁里街皇家歌剧院

为什么？上帝啊！

Why God Why?

（选自音乐剧《西贡小姐》）

〔法〕阿兰·卜布利尔
〔美〕理查德·马尔特比 词
〔法〕克劳德—米歇尔·勋伯格 曲

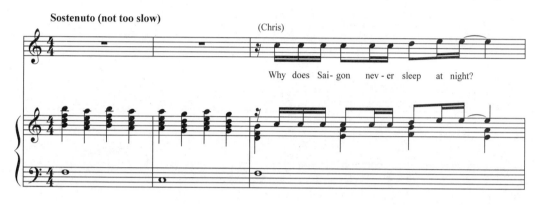

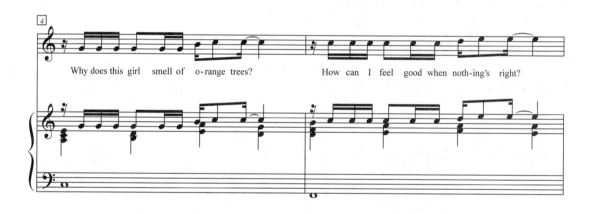

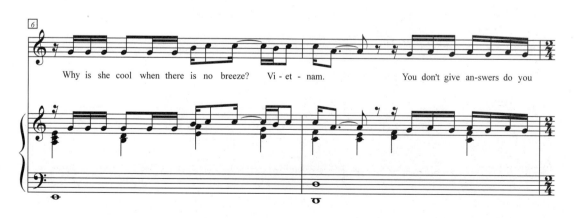

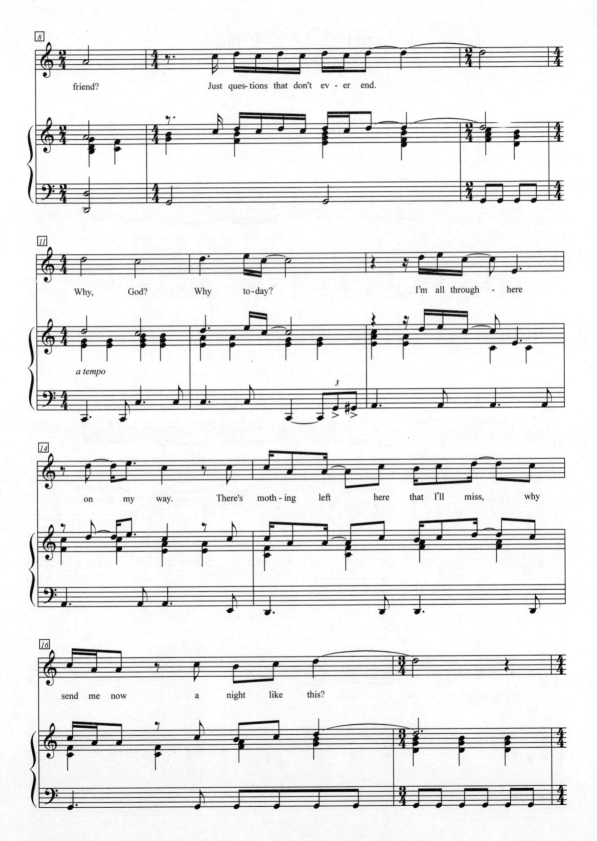

曲目介绍与分析：

　　一夜缠绵之后，金还在熟睡，克里斯已经醒来。他发现自己爱上了金，但这时已经是美军撤离越南前夕。他迷惑地问上帝，为什么在这个时候让他陷入爱情？并唱出了这首荡气回肠的咏叹调。

　　该曲为再现单二部曲式。A段(第2—34小节)，由a、b两种对比材料组成，重复一遍。材料a（第2—10小节）为陈述性旋律，主要由同音反复构成，对应歌词中每个问句结尾部分，都有小幅的旋律上扬。和声上，材料a在第6小节停在主功能和弦上，但低音未在根音位置；第7小节开始，和声进入下属功能和弦，为音乐提供了进一步发展的动力；第9、10小节的旋律是第7、8小节的上四度模进，利用模进，音乐转向C大调，停在属和弦上。

　　材料b(第11—19小节)在C大调上进行。这里音乐进入副歌部分，旋律起伏较大，歌唱性较强。旋律主要是根据D到C的一个下行大二度核心动机发展而来。第13、14小节依然是一个问句，但此处问句结尾是下行大三度，与材料a的疑问语气对比，这里的问句更像是一种叹息！结尾部分，第18、19小节的问句，依然是上行大二度来表现，这里和声上经过主功能、下属功能和弦的发展，停在属功能和弦上。第20—41小节为A段的重复。材料b在第34小节停在属和弦后，又在♭E大调上陈述了一遍，将音乐推入高潮。第42—53小节是歌曲的间奏，速度加快，力度加强，情绪紧张而激动。这部分音乐重新回到C大调，四小节后又换为♭B大调。

　　B段（第54—85小节）先是出现两种新材料c、d，在♭D大调上开始，停在D大调的属和弦上。根据歌词可知，新材料的出现是为了表现克里斯对过去平静生活的回忆。第76小节再现副歌部分，即材料b，音乐表现的内容也回到现实。这一次副歌部分在D大调上陈述，并完满终止。第86—90小节是全曲的尾声。

演唱提示：

　　克里斯的这首咏叹调对演唱技巧要求较高。旋律大多在高音区，要注意气息的支撑和声音的控制。此外，A段向B段过渡时，力度、速度、情绪上都有很大的转变；B段再现材料b时，速度放慢，但力度转为 f，这里是高潮的第三次出现，音乐达到最高潮，应充分带动情绪，并利用音乐将剧情推向高潮。

爱情面面观

剧目介绍：

《爱情面面观》(Aspects of Love)是根据大卫·加尔尼特的同名小说改编而成。音乐剧上映后，出人意料地以惨败而收场，但韦伯却认为这是自己所有作品中最喜爱的一部。在其中错综复杂的爱情关系中，包含了多方面对爱情的释义，如夫妻关系、婚外情、老少恋、同性恋等，试图表现爱情是超脱世俗、超越年龄的，但却违背了爱情的专一性。

故事以倒叙的方式呈现：在1964年法国波城的一座火车站上，艾列克斯对柔丝唱着《爱改变着一切》。之后回到1947年，一个巡回剧团正在当地演出，17岁的艾列克斯迷上了25岁的女主演柔丝，并邀请柔丝到他叔叔乔治家度假，当时柔丝正值事业惨淡期，便答应跟他私奔。乔治是一位富足且品位颇高的中年艺术家，当时正在巴黎和他的情妇在一起，当得知艾列克斯闯进他的别墅后赶了回来。乔治见到身穿已故爱妻礼服的柔丝后便被她吸引，柔丝也意乱情迷。柔丝不知所措便找借口回到剧组，艾列克斯投笔从戎以解失恋之苦。但三年后当他回来后，发现柔丝成了他叔叔的情人，愤怒之下开枪伤了她。艾列克斯再次入伍，一走就是12年。艾列克斯再回到波城时，柔丝和乔治的女儿珍妮已经12岁了，渐渐长大的珍妮爱上了表兄艾列克斯。乔治得知后愤怒离世，在葬礼上，艾列克斯见到了柔丝，他们一起跳舞并坠入爱河。最后，二人等待离开波城的火车，告别这里的爱恨情仇……

编　　剧：安德鲁·劳伊德·韦伯(Andrew Lloyd Webber)
作　　曲：安德鲁·劳伊德·韦伯(Andrew Lloyd Webber)
作　　词：唐·布莱克(Don Black)、查尔斯·哈特(Charles Hart)
导　　演：特里沃·南 (Trevor Nunn)
首演时间：1989年4月17日
首演地点：英国伦敦西区剧院

爱改变着一切
Love Changes Everything
（选自音乐剧《爱情面面观》）

〔英〕唐·布莱克
〔英〕查尔斯·哈特 词
〔英〕安德鲁·劳伊德·韦伯 曲

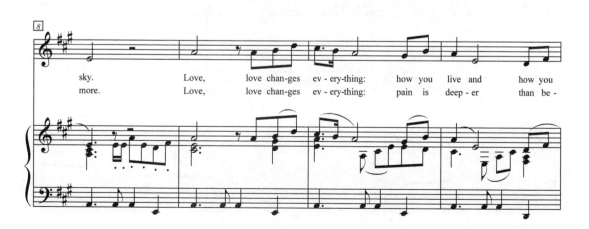

145

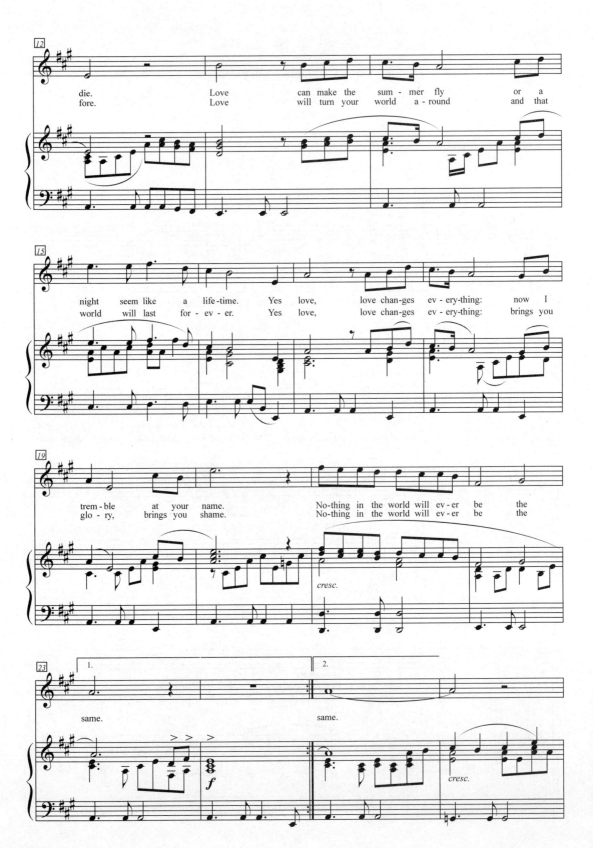

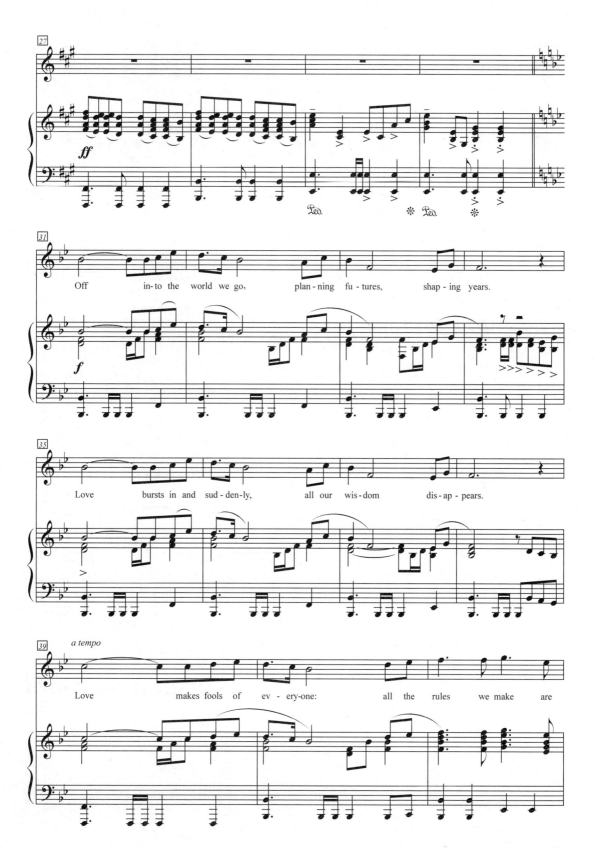

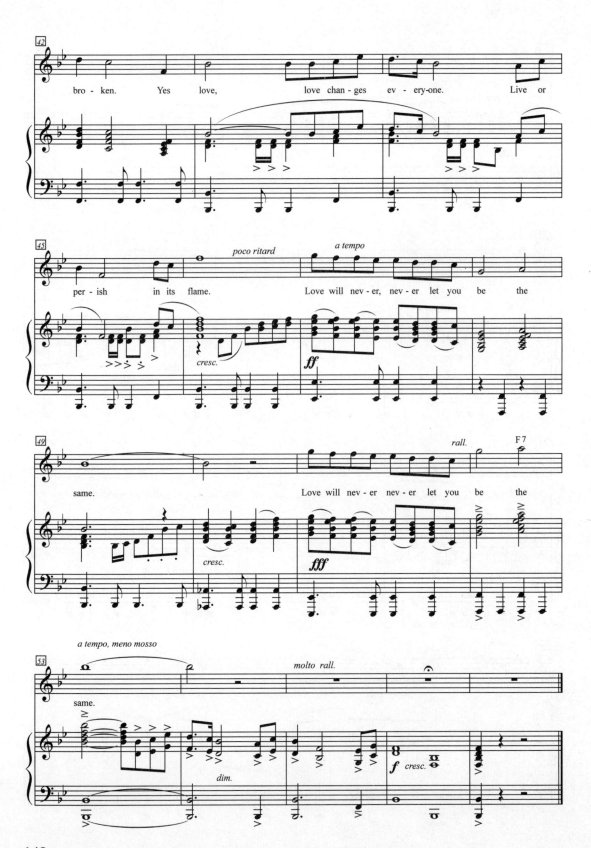

曲目介绍与分析：

《爱情面面观》上映后并没有那么成功，但其中的插曲《爱改变着一切》却是首十分经典的男高音曲目，亦是这部音乐剧中流传最为广泛的一首，曾在英国登上排行榜第二名。这是音乐剧开场，在等火车时艾列克斯的唱段，以倒叙的手法讲述故事的结尾，艾列克斯与吉列塔携手到远方开始他们新的生活。音乐优美动听、感人肺腑。

作曲家韦伯在这部作品中没有设计太多作曲技巧，试图返璞归真，以回归自然打动观众。乐曲为单二部曲式结构，A、B两个乐段开始时的调性在A大调上，之后在 B大调上得以变化反复。乐曲充满戏剧性，音域较为宽广。和声十分简洁，多为主—属进行。A段（第5—12小节）由两个a乐句组成，音乐较平稳，整体旋律线条趋势向下。B段（第13—30小节）中b句（第13—16小节）将乐段逐渐推上小高潮到达 F_2 音后，又落下来。B段补充句（第21—30小节）使用连续八分音符级进安排，同样为下行走向。乐曲后半部分将之前的曲式反复一遍，但使用了很多高音，推动整个乐曲的情绪，如第41小节、第46小节、第51小节都到达 G_2 音，结尾末音甚至唱至 B_2。

演唱提示：

乐曲高音较多，是该曲的难点所在，尤其是乐曲最后一个音，六拍的长音要保持够，气息均匀，并唱出逐渐消失之感。要将该曲的节奏变化唱出，第46小节、第52小节要比其他小节稍慢。

眼 见 为 实
Seeing Is Believing
（选自音乐剧《爱情面面观》）

〔英〕唐·布莱克
〔英〕查尔斯·哈特 词
〔英〕安德鲁·劳伊德·韦伯 曲

曲目介绍与分析：

　　该乐曲同样是在音乐剧的开始段落，是由艾列克斯独唱以及他和柔丝的合唱所构成的唱段。独唱部分表达艾列克斯心想能够与柔丝在一起的梦想成为事实的欣慰、幸福之感；合唱部分唱出了二人的心声，这是超越年龄的爱，虽然也曾受过质疑、有过犹豫，但他们坚信爱既然来了，就选择顺其自然、欣然接受。这是种感性、盲目的爱，没有经历过风雨，更无责任感可言。

　　乐曲为变奏曲式结构，并使用了爵士和声写法，由A、B两个乐段构成，主题呈现与变化共出现三次，每次变奏都伴随转调。第一次出现的A段（第5—20小节）为G大调，乐段十分抒情，真情流露，道出艾列克斯的心声，使用了很多四度、五度音程大跳，表达他的欢快、激动之情。B段（第13—20小节）使用了同音反复，仿佛是艾列克斯内心的追问，告诉自己不要质疑，相信眼前所发生的一切是真实的。在第19—34小节用伴奏奏出A段材料后，进入第一次变奏A′段（第31—45小节）、B′段（第46—83小节），调性为E大调，该段主要是艾列克斯的独唱部分，其中也夹杂二人的合唱部分（第34—38小节、第79—81小节）。第二次变奏在G大调上呈现，A″段（第84—98小节）旋律先由伴奏带出，演唱随后进入，B″段（第99–83小节）为合唱段落。之后进入尾声段落（第107—120小节），高音不断出现（如第115小节A2音、尾音第117小节的G2音等），将情绪推向高潮。

演唱提示：

　　该曲节奏较多使用强拍休止，弱音进入，因此要将首音唱得很重（如第13—15小节等）；音程大跳较多，音准要唱准确（如第5—6小节的五度、四度音程大跳等）。尾声段落的高音要唱稳且饱满，情绪不要减弱，将激动的情绪持续至乐曲结束。

日 落 大 道

剧目介绍：

 这部音乐剧《日落大道》（*Sunset Boulevard*）根据好莱坞影史上非常著名的一部同名经典之作改编而成。该剧描写在好莱坞的日落大道边有一座荒废的豪宅，院子的游泳池里发现了剧作家乔·吉利斯的尸体。故事回到过去，事业受挫的乔为躲避强制收回执法者而驾车驶向日落大道，逃到一所废弃旧宅中，那里居住着已过气的默片时代明星若玛，他受她的委托，修改《莎乐美》剧本，从而开始了他的剧作家生活。当若玛在新年晚会上向吉利斯求爱时，吉利斯感到惊恐，于是开车去另一位朋友的晚会，在那里遇到了贝蒂，二人开始合作创作剧本，并坠入爱河。若玛知道后决意要破坏他们的感情，吉利斯邀贝蒂来他家中解释，但贝蒂却伤心离去。吉利斯正准备离开若玛家，若玛追上去，开枪射死了他。

 这部电影是比利·威尔德所导演的，他请著名导演修特勒·海姆和大明星参孙主演，用冷酷的眼光彻底描写妄执人心丑陋的一面，是一部具有独特风格的作品。

编　　剧：唐·布莱克（Don Black）
　　　　　克里斯托弗·汉普顿（Christopher Hampton）
作　　曲：安德鲁·劳伊德·韦伯（Andrew Lloyd Webber）
作　　词：唐·布莱克（Don Black）
　　　　　克里斯托弗·汉普顿（Christopher Hampton）
导　　演：特里沃·南（Trevor Nunn）
首演时间：1993年7月12日
首演地点：英国伦敦艾德菲剧院

最伟大的明星
The Greatest Star of All

（选自音乐剧《日落大道》）

〔英〕唐·布莱克
〔英〕克里斯托弗·汉普顿 词
〔英〕安德鲁·劳伊德·韦伯 曲

曲目介绍与分析：

 该曲目是《莎乐美》导演麦克斯的唱段，描写曾经红极一时的女演员若玛，当年人们因她而疯狂，如今却已被人忘却。即便如此，她仍旧是最伟大的明星，是永不磨灭的传奇。

 作品为再现单二部曲式，第一次出现的A段（第1—18小节）、B段（第19—34小节）在E大调上呈现，音乐较为自由，乐曲第一个音为5拍长音，接下来旋律向上行又下行，像是一声叹息，又有时光倒流之感，仿佛将人带回过去。第10、11小节使用了同音反复并带有半音变化音，平稳进行中流露着一丝感伤；在第12小节突然出现了九度音程大跳，回到开头句，如同给人当头一棒，把人回到现实中。B段变化较多，连续出现音程大跳，并使用三连音节奏型，暗示女演员若玛的人生波澜起伏。第23—26小节同样使用了平稳进行后大跳进行，八度音程上行跳进。其中还原C音频出，使调性具有和声大调的特点。第二次出现A段（第35—48小节）、B段（第49—65小节）上移小二度，转到F大调上，音乐旋律变化不大。整体呈现出一种摇摆感，衬托若玛充满不确定性的人生。

演唱提示：

 该曲是歌唱女演员若玛戏剧性人生的唱段。演唱时，情绪应比较深沉，带有淡淡忧伤；将音程大跳唱到位，不要晃动，可单独练习；节奏多变，三连音、附点音要把握好；变化音较多，使调性不确切，音准要唱准。

美女和野兽

剧目介绍：

《美女和野兽》(*Beauty and Beast*)源自迪斯尼经典的童话爱情故事和极受好评的动画电影《美女与野兽》。一次，在纽约举行的颁奖会上，演出了从电影《美女与野兽》里摘取的几首歌曲，反响十分好。时任迪斯尼总裁的艾斯纳也看了演出，他认为如果能编成一部完整的音乐剧，一定可以取得可喜的效果，于是便把《美女与野兽》搬到百老汇的舞台上来。

故事描写被变为丑陋野兽的冷漠王子如果没有学会爱上别人并得到别人的爱，就不会得救。后来，女主角贝尔被野兽抓住，关在城堡中，在相处的过程中彼此转变了看法并相爱。可是最终，野兽还是死了，临死之前贝尔对他说了"我爱你"，结果奇迹出现了，野兽得以复活，变回英俊的王子，城堡也恢复生机。二人永远幸福地生活在一起。

编　　剧：琳达·沃尔顿（Linda Woolverton）
作　　曲：埃伦·孟肯（Alan Menken）
　　　　　哈沃德·艾诗曼（Howard Ashman）
作　　词：蒂姆·赖斯（Tim Rice）
导　　演：罗伯特·杰斯·罗斯（Robert Jess Roth）
首演时间：1994年4月18日
首演地点：美国百老汇宫廷剧场

假如我爱不了她
If I Can't Love Her

（选自音乐剧《美女和野兽》）

〔英〕蒂姆·赖斯 词
〔英〕埃伦·孟肯 曲

曲目介绍与分析：

　　该乐段是野兽的自白与情感抒发，在音乐剧中两次出现：第一次是在第一幕结束时，当贝尔在西厢房被野兽吓走后，野兽感到深深的绝望和伤心；第二次是当野兽和贝尔彼此暗生情愫后，野兽已经深深爱上了贝尔，问她在城堡是否觉得快乐，贝尔表示很愉快，但同时表示也非常想念父亲，野兽把魔法镜子借给贝尔，贝尔通过镜子看到父亲为躲避绑架而逃到了森林里，生了病，十分担心，野兽允许她离开城堡，拯救父亲，她含泪告别。

　　作品是复二部曲式，引子（第1—4小节）带着淡淡的忧郁；第一部分（第5—32小节）为并列单二部曲式。其中A段（第1—16小节）开始在C大调上呈现，第11小节短暂转调，向上移动小三度转入♭E大调，在第15小节转回C大调，旋律发展与前面相同。旋律采用级进上行进行，音乐十分轻柔，不断在同样的旋律上演唱，表达野兽内心的自卑心理。B段（第17—32小节）中，每一个乐句结束都使用旋律音程下行进行，如同野兽的声声叹息，绝望与无助之情不断加深。第二部分（第33—99小节）为再现单三部曲式，其中，C段（第33—50小节）速度转为中速，调式为C大调。旋律线条以向下进行为主，节奏多使用 × - $\overline{× × ×}$ 连用，形成先松后紧的效果，增强音乐的戏剧性，体现野兽十分爱贝尔却知无法得到她的爱的矛盾心理。D段（第50—70小节）中，从第51小节转入a小调，第62小节到达D大调，情绪变得激动，连续的十六分音符伴奏烘托紧张的气氛，野兽的梦粉碎，之后C段上移大二度在D大调上再现（第71—99小节），从第79小节转入F大调，并到达乐曲的最高点F2音，增强音乐的情绪，使情感得以宣泄，乐曲最后在最高音上结束。

演唱提示：

　　演唱此曲的关键在于要唱出野兽的心理变化：A段用较低声音唱出，表达野兽的自卑心态；B段要唱得十分抒情而伤感；C段转为矛盾的纠结情绪，将三连音节奏型把握好；D段声音要放出来，情绪变得激动；结尾再现C段是野兽的自省段落，感情不再犹豫不决，坚定了自己爱贝尔的决心，要唱得坚定，把高音控制好。

女 巫

剧目介绍：

　　音乐剧《女巫》（*Wicked*）改编自格莱葛利·马奎尔的同名小说，内容是从西方坏女巫的角度重新讲述《绿野仙踪》的故事。

　　主人公艾尔哈巴从小因为长相丑陋而被鄙视和唾弃，却又因为拥有超人的才能，被选中前往奥兹国拜访魔法师。在这段奇妙的旅行中，她结识了北方的女巫格林达，二人结为朋友。格林达心地善良，只是从小在鲜花、掌声中长大，爱慕虚荣，不敢和恶势力斗争；艾尔哈巴虽然长相丑陋，却有着一颗非常纯洁的心和众人没有的勇气，她当面指出奥兹国魔法师的暴虐统治，扔下摆在眼前的崇高地位，骑着扫帚飞走了。后来，这两个姑娘同时爱上一个帅哥，因此发生口角，但最后帅哥还是选择了艾尔哈巴。他英雄救美，却被送上断头台，艾尔哈巴只能对着一本自己看不懂的魔法书狂念咒语，祈求她的爱人能够免于一死，不出所料，这个帅哥就被变成了不能够被砍死的稻草人。

编　　剧：温尼·霍兹曼（Winnie Holzman）
作　　曲：史蒂芬·施瓦克（Stephen Schwartz）
作　　词：史蒂芬·施瓦克（Stephen Schwartz）
导　　演：乔伊·曼特罗（Joe Mantello）
首演时间：2003年6月10日
首演地点：美国旧金山珂兰剧院

享 乐 人 生
Dancing Through Life
（选自音乐剧《女巫》）

〔美〕史蒂芬·施瓦克 词曲

曲目介绍与分析：

　　这一乐曲出现在第一幕中间，表现的是主人公还在念书时，同校男生Fiyero——传说中是Winkie国的王子，唱出的关于学校问题的信念，他相信学生应该忽略学校，应该过不被管束的生活。

　　乐曲最开始是一个十分自由的段落，即兴性很强，第一小节只给出节奏，无固定的音高，巧妙地将Fiyero的不羁性格表现出来，这一部分整体在♭A大调上，但是作曲家时刻运用和声大调中的降VI级音来谐调和声色彩。

　　从第16小节开始，乐曲的主题进入，先在伴奏中出现，声乐旋律线条随后进入，在F大调上。从第16小节开始至乐曲结束，其结构表现为带有尾声的并列单二部结构，其中：第16—37小节为A段；第38—57小节是A段的变化重复，可以标记为A′；第58—72小节是B段，在同一小节叠入尾声，尾声的材料来源于A段的后半部分，从这一角度上说，乐曲也带有一定意义上的再现。乐曲的A段采用舞蹈性的节奏，并在第16小节开始的部分交替运用调式的III级音与♭III级音，♯IV级音与IV级音，这一小小的细节变化在主题进入时营造了十分诙谐、欢快的气氛。B段的调性在c小调上，调式III级音的变化也带来了十分丰富的色彩，在第58小节主三和弦出现之后，立刻并置大三和弦，色调一下就产生了变化。最后，乐曲结束在一个带有附加音的和弦上，依旧用声响带来不同的色调。

演唱提示：

　　乐曲的前16个小节要处理得十分自由，其延绵的感觉要介于念白和演唱之间，既要把握好音高和节奏，又要体现宣叙性。另外注意，在演唱B段时，要体现出比A段更为兴奋和激动的情绪。